Miniatures courtesy of the Wellcome Library, London

Compiled by Palatino Press
www.palatinopress.com

Copyright © 2014
No known copyright restrictions on images

THE ART OF
LIZZAT AL-NISA'

و مرا از جا در ربود و آن کُسه کوشه خود را رسانید شیر مادر من از و آن
دوان آمده وفغان برداشت که این دوست از و ی بدار که بکر است
او را بماند اینجا برد و در زیر خویش محکم کرد و مرا در اغوش بالا خانه برد و بنشست
از بَرَم کند و در بَرم آور د و مرا هم در دل فرحی پدید شد و دست در کون
او را کردم و دَمِ ناگاه از جا بر خواست

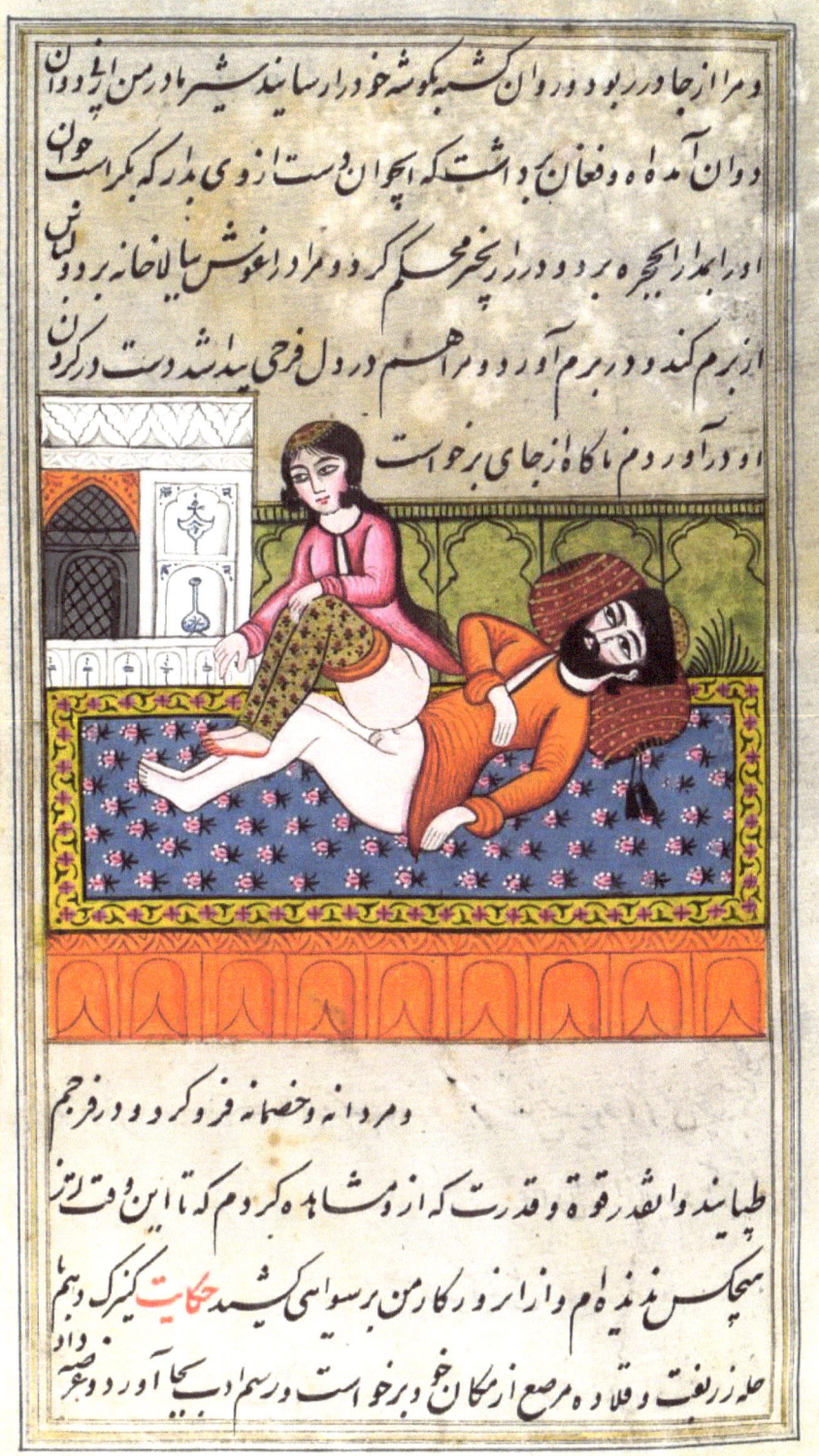

و مردانه و خصانه فرو کرد و در فرج
طپانید و از قدر تِ قوت و قدرت او مشاهده کردم که تا این وقت
هیچ کس ندیده ام و از زور و کار من بر سوایی کشید حکایت کنیزک دیگر
جلو زر بفت و قلاده مرصع از مکان خود بر خواست و رسم ادب بجای آورد و بعد

بود و من عمر در خون گشته بعد از انجه از ازبان دیوار میخواهم و هر شبی

با من کرت چند مجامعت میکرد و تا کار من بفساد انجامید و مجلس غنا کنم

حکایت کنیزک دوم برخواست و شرط ادب بجای آورد و زبان حمد

بوسید و زبان بشرح حال خود کشود که من دختر بزرگ زنی بودم در شهر کابل

چون سن من بچارده سالگی رسید روزی از خانه بیرون گشته در خانه

شاهـ بودم جوانی از در آمد چون چشم من بر او افتاد بی اختیار شده فریقه جامه کرد

و بیرون رفت چون شب شد لباس نمایان پوشیده پنهانی از در کوچه زنی ام

مسافر از خانمان و راه افتاده که سخت فرمایید من شبی در خانه تو گذران کنم

مرا چون در در خانه نو وشسته

او را نشانده و باره ای که

بودم اور دم چون پاره ای شب گذشت در ون حجره رفته خوابیدم چون بخواب

دیدم پاهای من کی می مالد چون نیک دیدم که همان دوست که بصورت زن

مدتی در فراق تا نشست بعد عمری که وصل اوست کرد و جایش فراز اندازد
عشقبازی بوی نهاد و آغاز که از هشتش زشوق نالیدی روی بر خاک پشت کیسی
که بر روی وکش وپیم کاه بر پای وبهای وچشم که بدو دست در گر کردی
که زلبهای وش کرد خوری

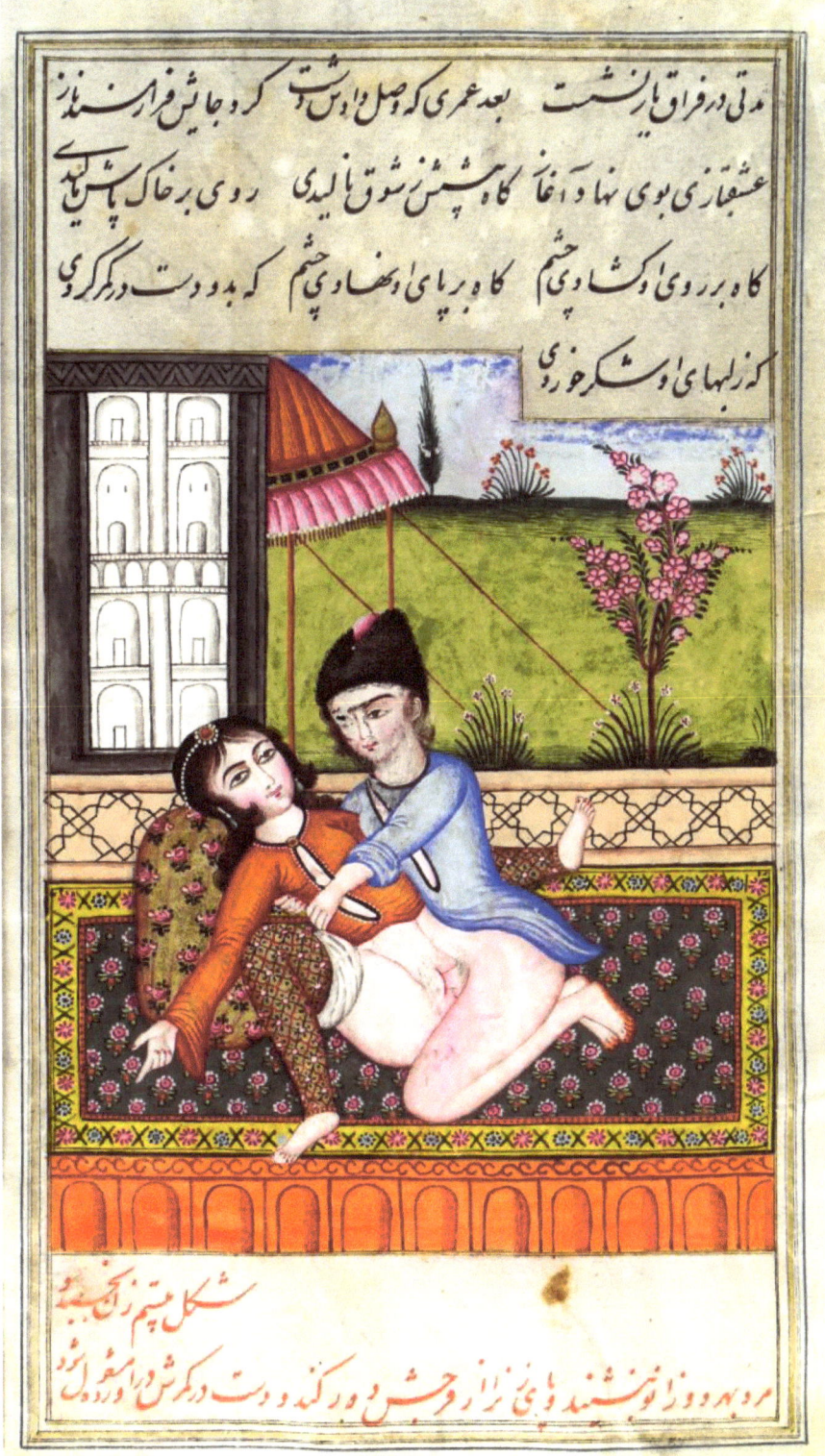

شکل پنجم زانجیست
مرد به درود نشستنده و پای زنار در چشن و در کند و دست در کش و بغل و زده اش

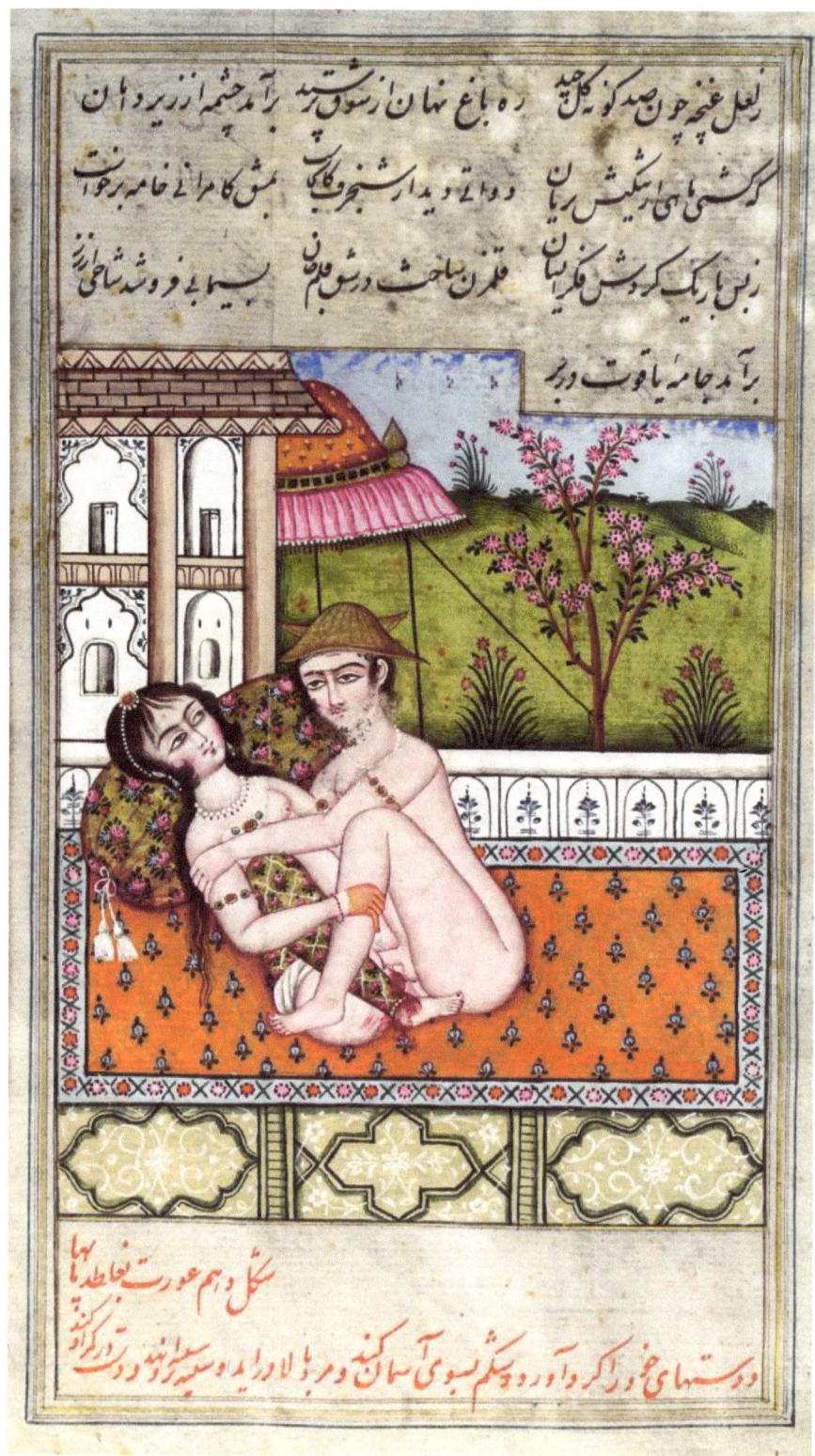

تا در ساقی یا در ناف یا در سینه یا در بغل یا در پستان یا در رخساره یا در سینه یا در دندان یا در چشم یا در پیشانی در این مواضع بوسه زند

هر که در مجامعت مر زور باشد زن آنرا

خوش آید زیرا که اندام نهانی زن با در غایت فشار باشد هر که که مرد حرکت باشد زور کند تا فشار او فزون شود و هر زن که در مجامعت راضی نباشد مرد را باید که اول ست او را بگیرد و اندام او بمالد بعده در کنار گیرد و در حال راضی شود و اگر مردی را زن راضی بجانب خود کند و اگر وی نباید پس پای خود را بر پای و بمالد تا زن راغب شود و وقت نشستن سینه بماید زن را میل پدید آید و وقت مجامعت آخر نشیند که زه معده خالی شد و زیر پر

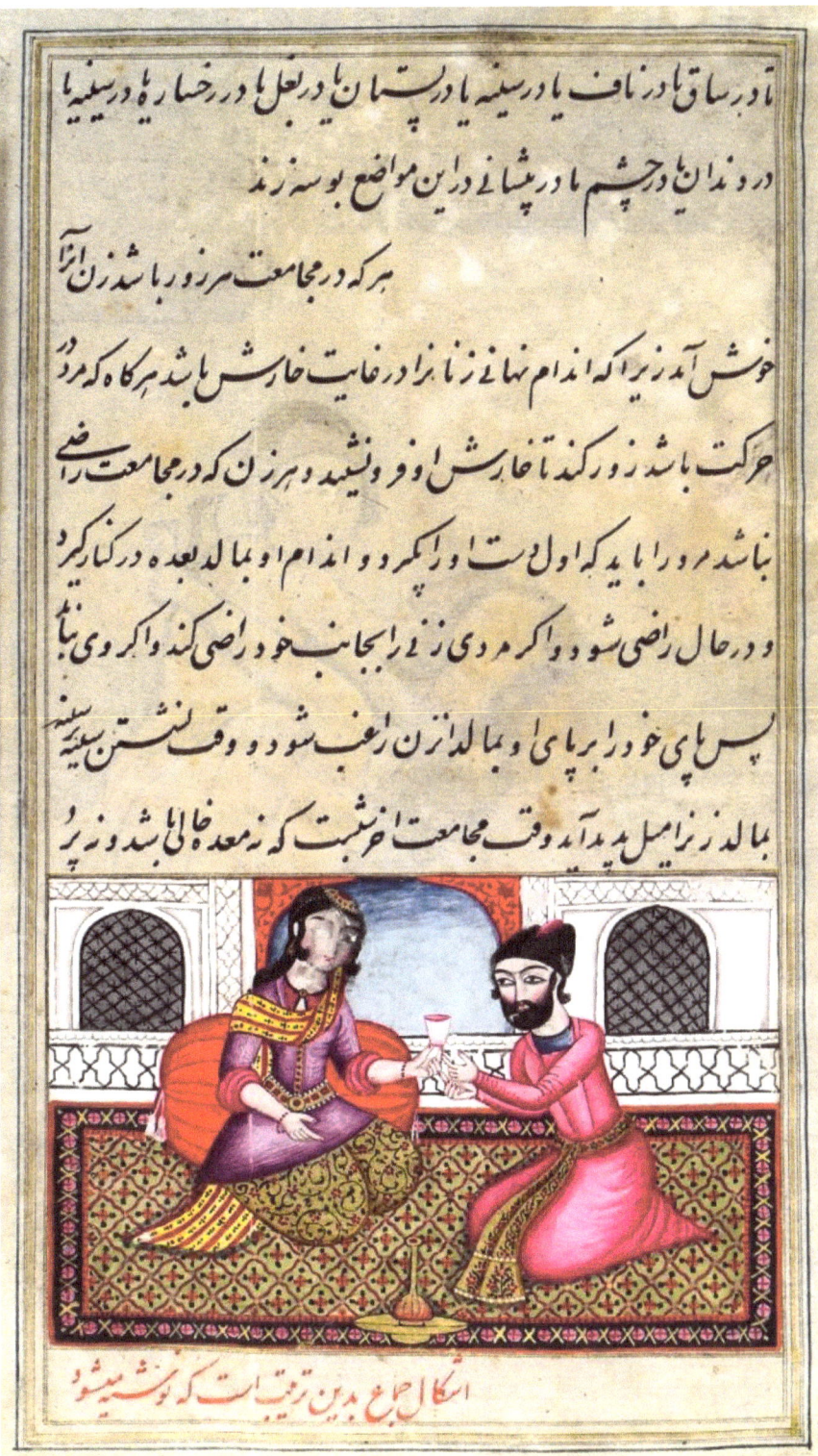

اشکال جماع بدین ترتیب است که نوشته میشود

جواب گوید مالی که تلف کرده بو بخچشم وآن مقدر و یکره عطا کنم که عرض کرد که این زنان بسیار کسان از بنگر غالب آمد اذا اقبال پادشاه در این قضیه مغلوب خواهم کرد و پادشاه چون وقت شد فرمود که خلوت کنند و آن بیگانه را در خلوت بدرآمد تا مرا و خویی محبت مطلوب خود ببیند و معلوم کند که پادشاه چه حسین کسی است پس خلوت آراسته و بستر خوشبوی و عطریات آماده کرد و نیز کوچکی در آن خلوت ببرد و نماز که بگذارد و خلعتی که پادشاه در بر داشت در شب در پوشانیدند که خوشوقت شد و پیش بخت پادشاه خود را بر کشت و گریخت طلب کرد و سوزن زر طلا ساخته چون ساعتی در شب ماند مرا و کنی است شود بسیار شد و بست بسته خود درآورد و از بهرو بستان چون زن و سوزن زر در آور

و چون ارشد روی خود در پوشانید و بدرگاه پادشاه بیامد و نیم برنا

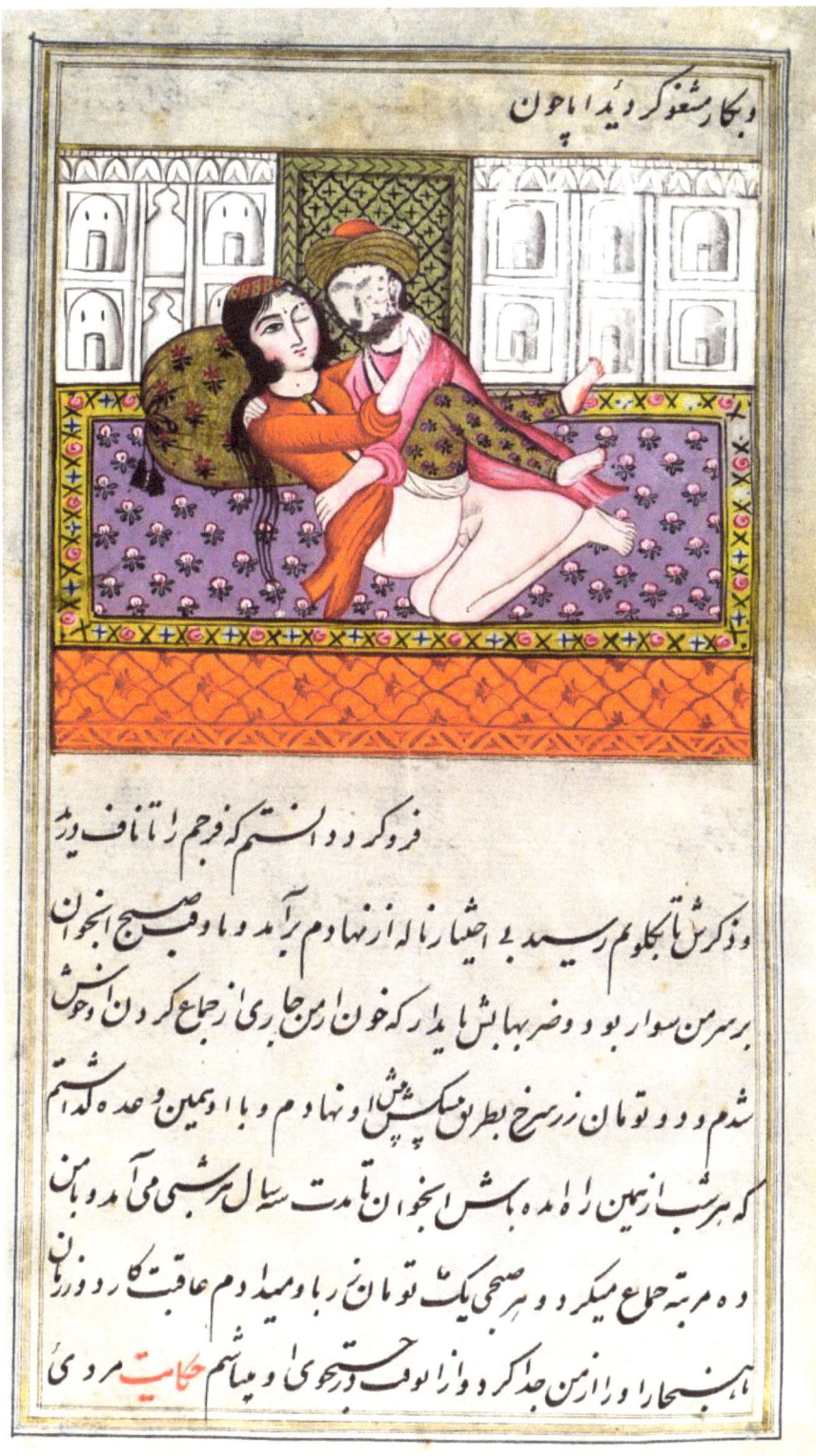

و بکار مشغول گردیدم اچون

فرو کردم دانستم که فرجم را تا ناف درید

و ذکرش تا گلویم رسید به اختیار ناله از نهادم بر آمد و با و صبح انجمن
بر سر من سوار بو د وضر بها بش بیدار که خون ازین جاری زجماع کردن وحشی
شدم و دو تومان زر سرخ بطریق پیشکش نهادم و با او همین وعده کردم
که هر شب ازهمین راه آمد به بیش انجو ان تا مدت سه سال هر شبی می آمد و من
ده مرتبه جماع میکرد و هر صبحی یک تومان زر با او میدهم تا عاقبت کار روزی
به انجام رسید و از من جدا کرد و از لوطی گری دست کشیدی و پیا شم حکایت مردی

این سخن رشید سرخود پیام گذاشت و گفت ای بی بی فدایت کردم عجب مذہب ہائے
در حق من میکنی خانه مرد است آوردم و مهلت زیاد بعد از آن غلام رویم خور را
آورد و شربت فرود آورد و فرش کرد و پیراهن از برمن کنده خوابانید چون
در بغل او در آمدم دست برد به ذکرم دیدم دیدم مثل لحم وشرق کمال
شدت و غلظت بود و سرش مثل سرکیه کلان بعد رحم که از رحم اشیار رشیده
کردم بر ذکرش شستم

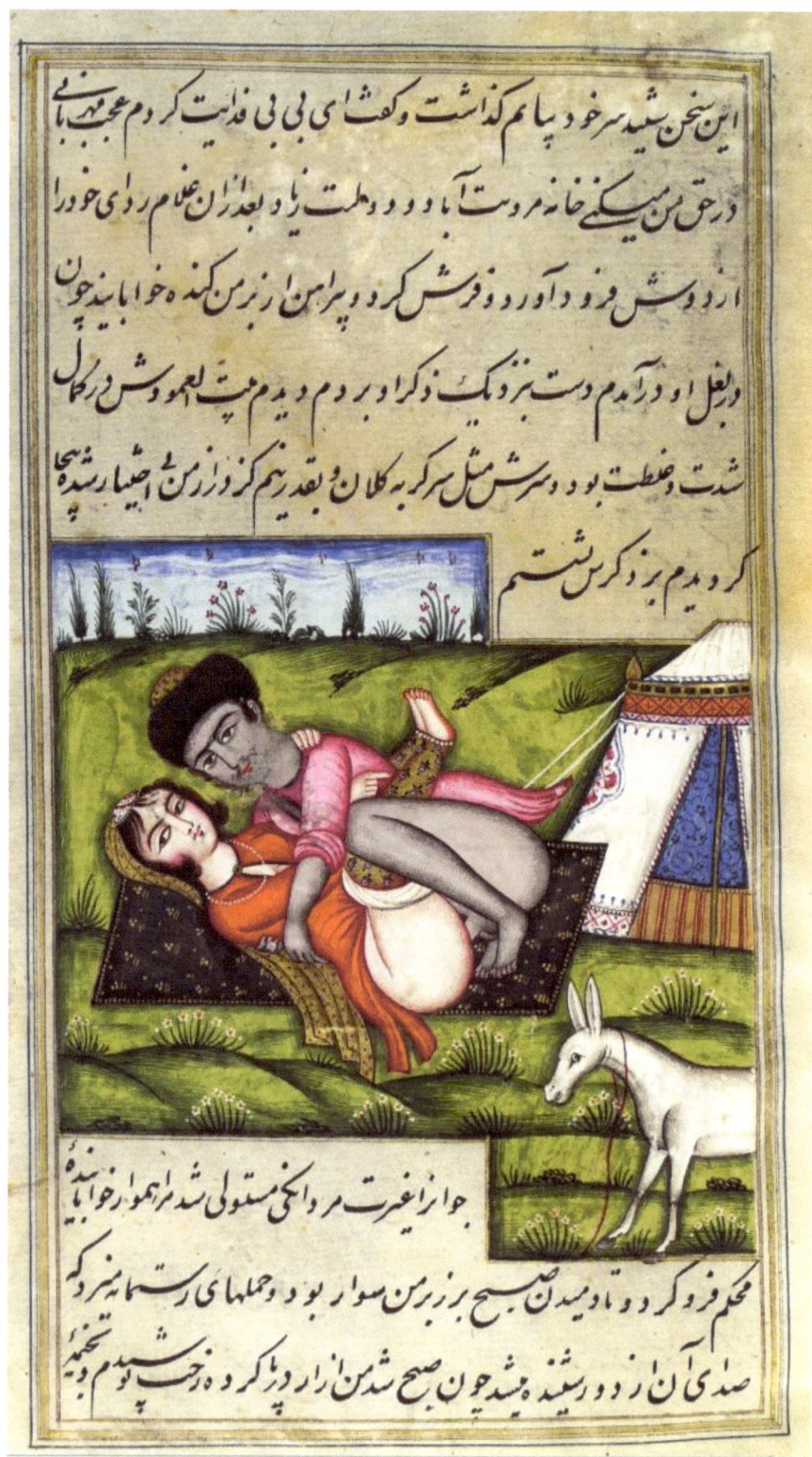

جوار از غیرت مردانگی مستولی شد مرا همو خوابیده
محکم فرو کرد و تا میدان صبح بر زبر من سوار بود و حمله های رستم نبرد کم
صدای آن اردو رسید چشنه چون صبح شدن از ار پر کرد و رخت و بوم تنجید

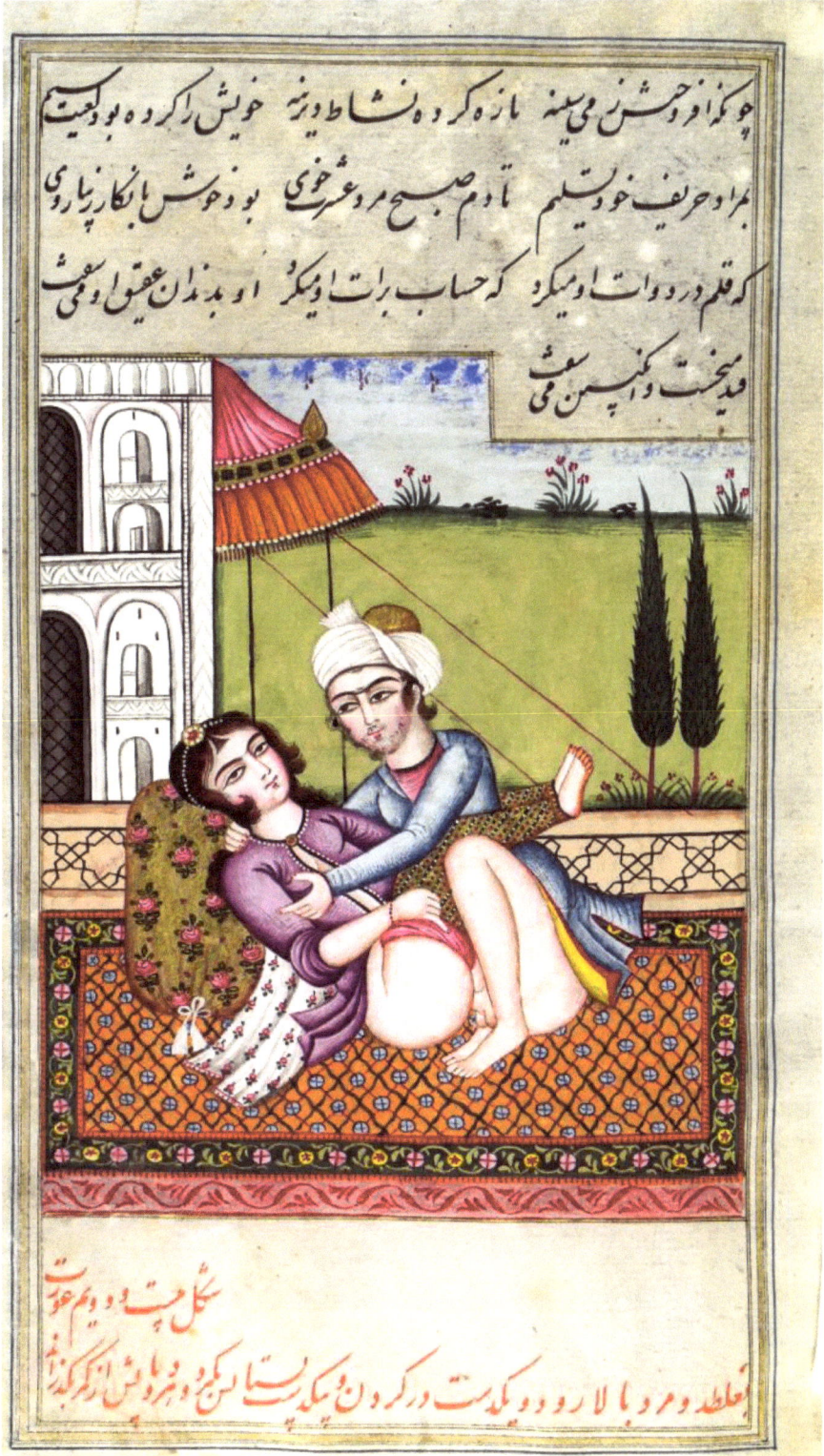

بیهوش گشت عاشق کاش بی‌حجاب مرا تا چند داری وز خویش دگر طاقت ندارم کو صبوری

که در نزدیک بیسوزم ز دوری مهیا خلوت و فرصت میسر محال است انتظار وقت دگر

مصور را مرکب در حد دقت سواد می پاشد بدین مبحث از این صورت مصور نقش کرده

که در سر صفحه تصویر کرده

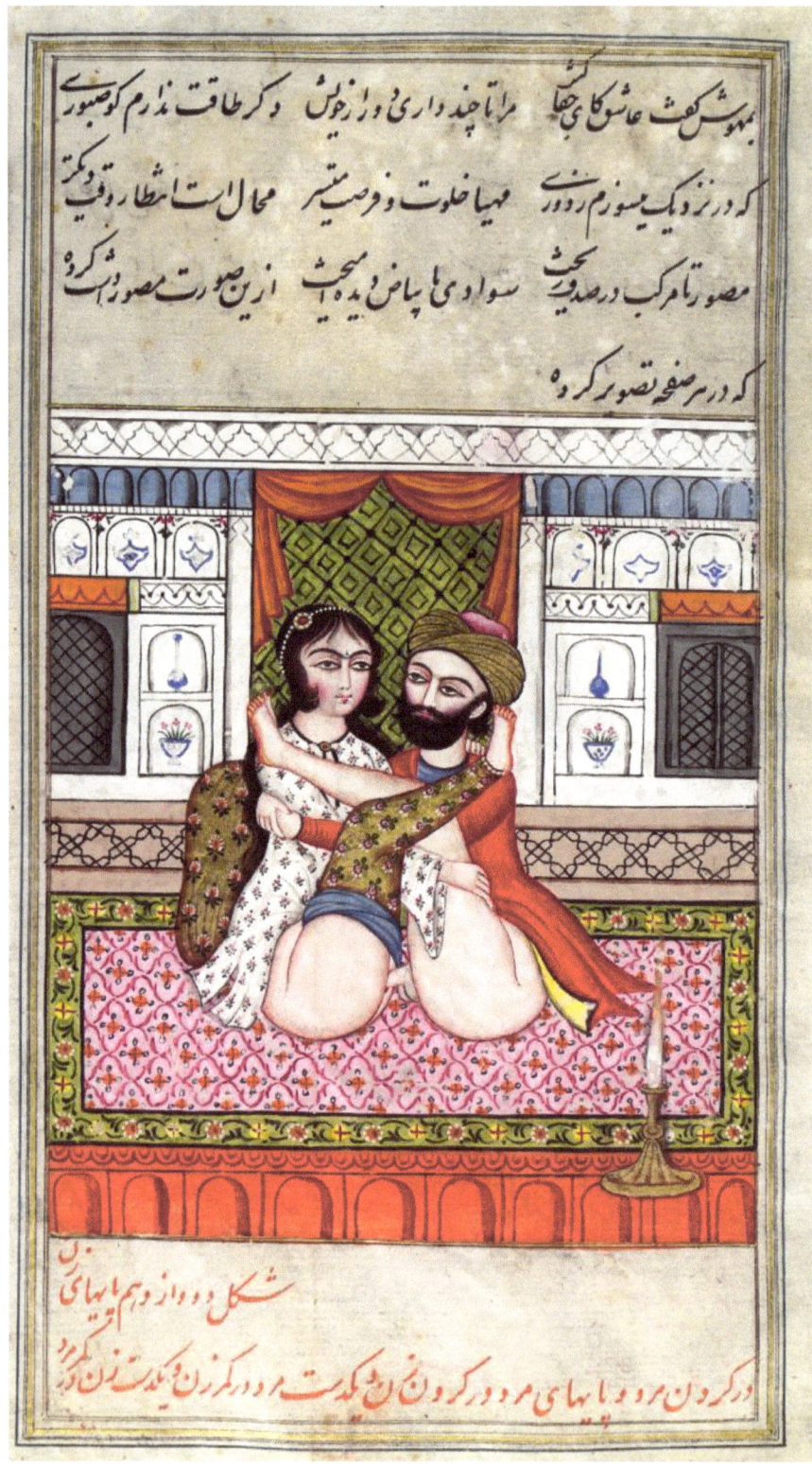

شکل دو و از هم پاهای زن

در کمر و دو پایهای مرد در کمر زن و یک دست زن در گردن مرد و پایهای مرد در کمر زن

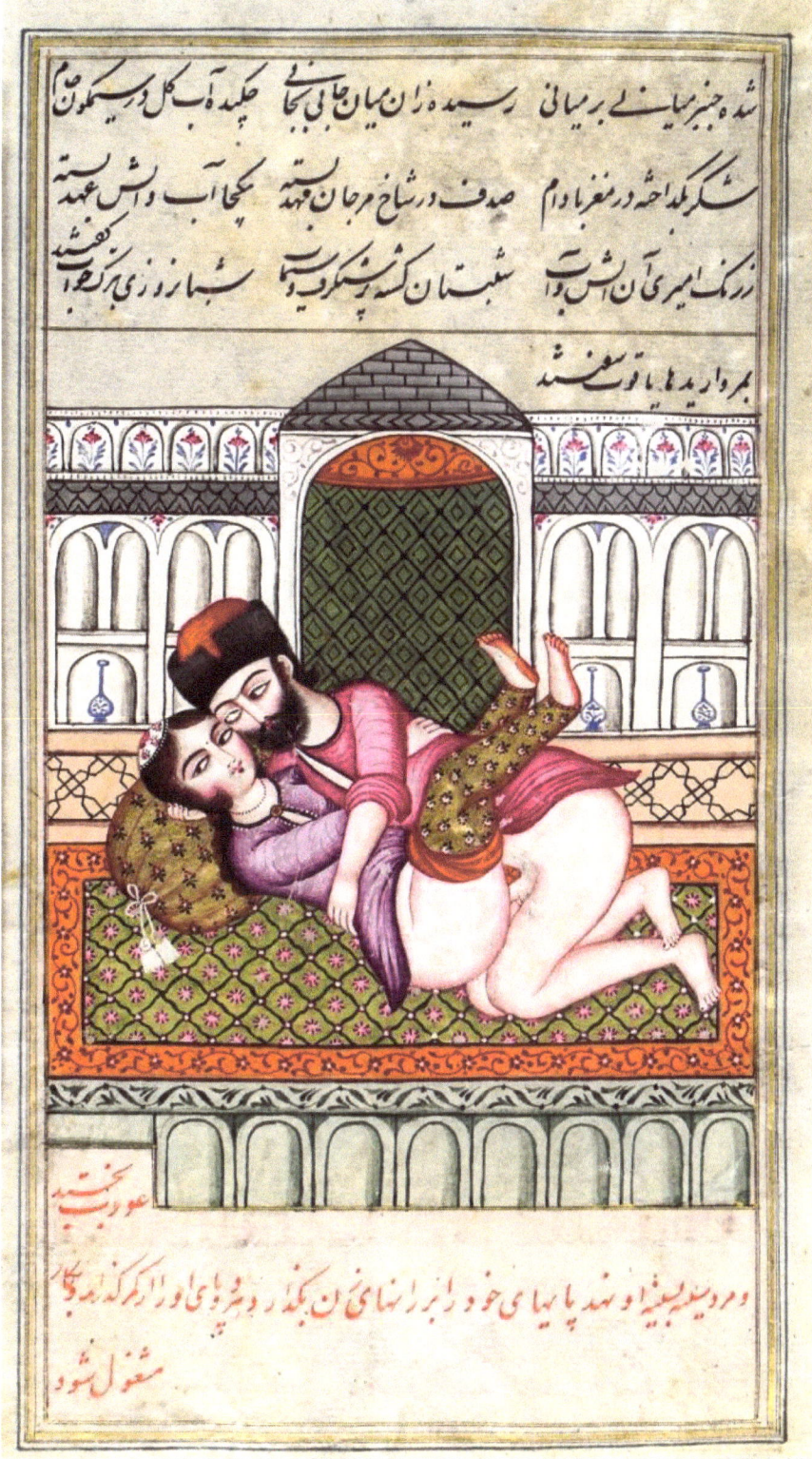

بر قول ترجمه کشی بسیار خوش دل شده و خندید و فرمود که کار او را بغزارم
بیاورند و خلعت گرانمایه در بر او پوشانید و پادشاه او را
در کنار گرفت و غذرها می کشید بسیار خواست و جمله وزیران از وضیع
و شریف صد را نور کروانید و یکی از و پرسید که عورت بیکار چه باید کرد

که کار او بعرض سایید که کتاب تاجربت زنان خوانده ام و مزاج و طبع یکی از آن
و سکنات ایشان را در هر لحظه یک هیات نمی باشد و شهوت ایشان در جمع
ایشان بسیاریست و هر ساعت در یک عضوی از بدن ایشان است و من آن را
میدانم که در کدام موضع است و رضای ایشان ببوسه و کنار بست و ناخن بر آن

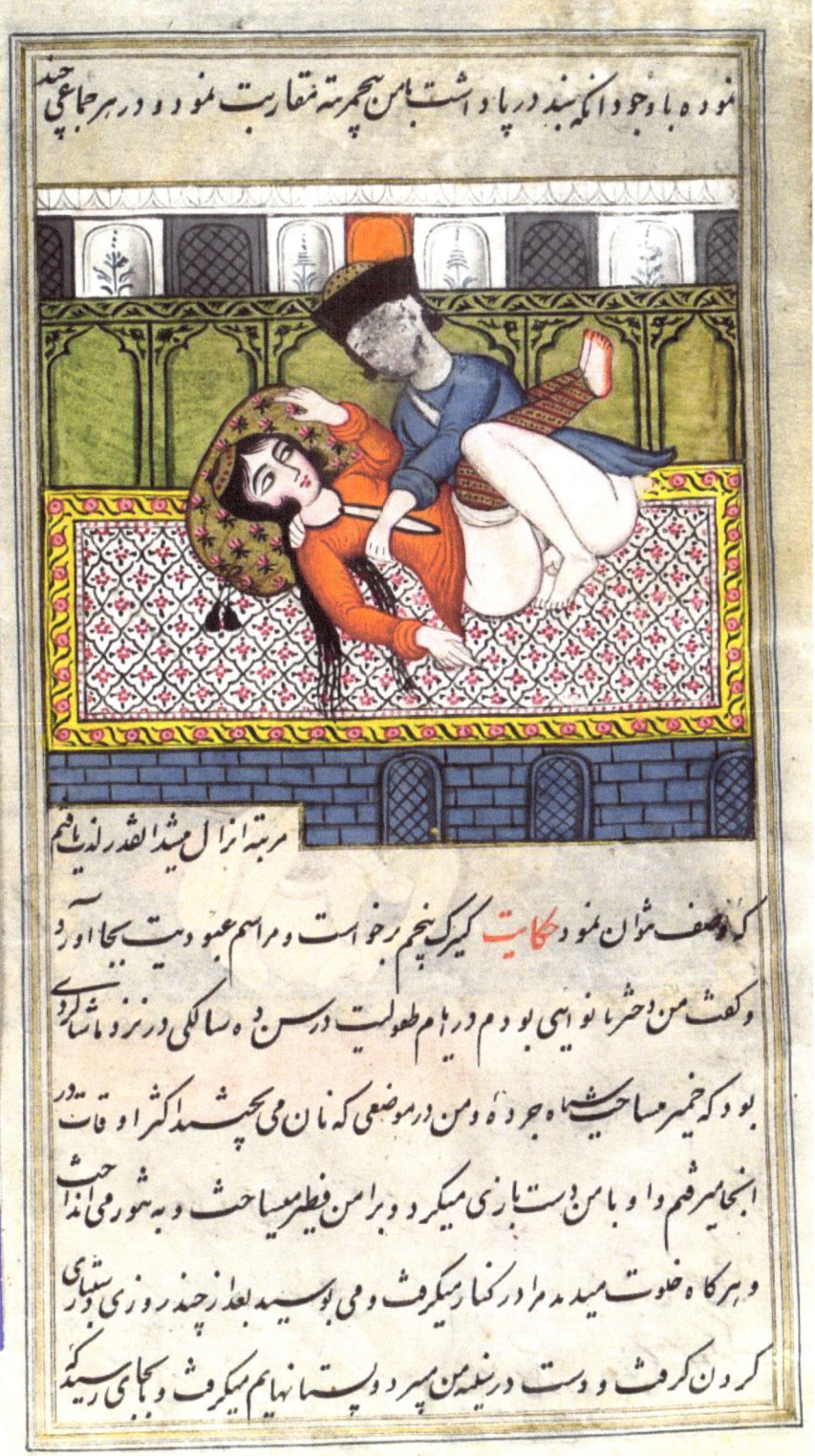

نموده با وجود اینکه بند در پادشت باس چهرته متقارب نمود و در هر جماعتی چند

مرتبه ازال میدۀالقدر اندیشیم

که بوصف نتوان نمود وحکایت کنیزک پنجم رخواست و مراسم عبودیت بجا اورد
و کفت من خنثا نو ایمی بودم در ایام طفولیت در سن ده سالکی در نزد ماشکردی
بودم که خمیر مساحیت ساخته وجود ه و من در موضعی که نان می پخت مندکر او قات
انجامیر قم و او با من بست بازی میکرد و بر من فطیر می ساخت و به شور می انداخت
و هرکاه خلوت میدید مرا در کنار میکرفت و می بوسید بعد از چنده روزی در
کرن کرفت و دست در سینه من ببرد و پستان هایم میکرفت و بجای رسید

اهل عالم همه در این کار اند / بحجاب صور گرفتار اند / آن یکی در حجاب پیچ‌پیچ
غیر صورت دگر نذید هیچ / هر وحسن صرت از اوست / پشت و دل رشی کان اوست
آن و گرچه عاشق صورت / لیک معشوق اوست در صورت / حسن می‌بیند در صور
چشم آن وحش اس صورت پر

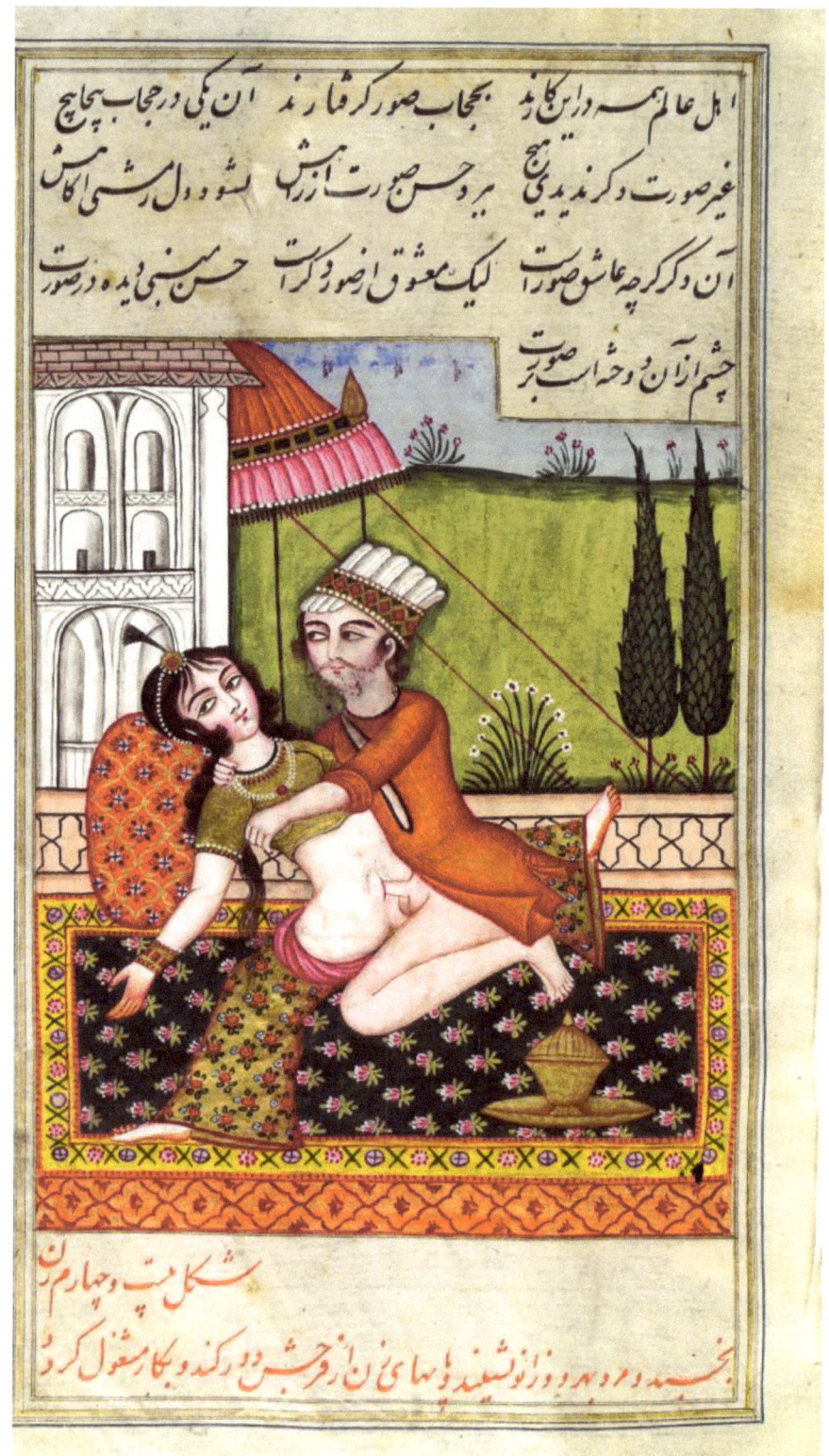

شکل پنج و چهارم آن
بخسبد و مرد بر دو زانو نشیند پاهای آن از رانش در گردن او کند و بکار مشغول کردن

فرود آمد یکی شاهین به شبگیر مشو زین راکه نخجیر برآمد قبله را آسمان پیش

کشیدہ نامه را در جیب خویش فلک در عقدہ خود در بند کردش پا قوت در کمر بند کردش

سعادت برگشاد و اقبال رأست قران مشتری با زهر پوست بند و مبوت ملک سرو آزاد

که خوش باشد یک ملک سرو آزاد

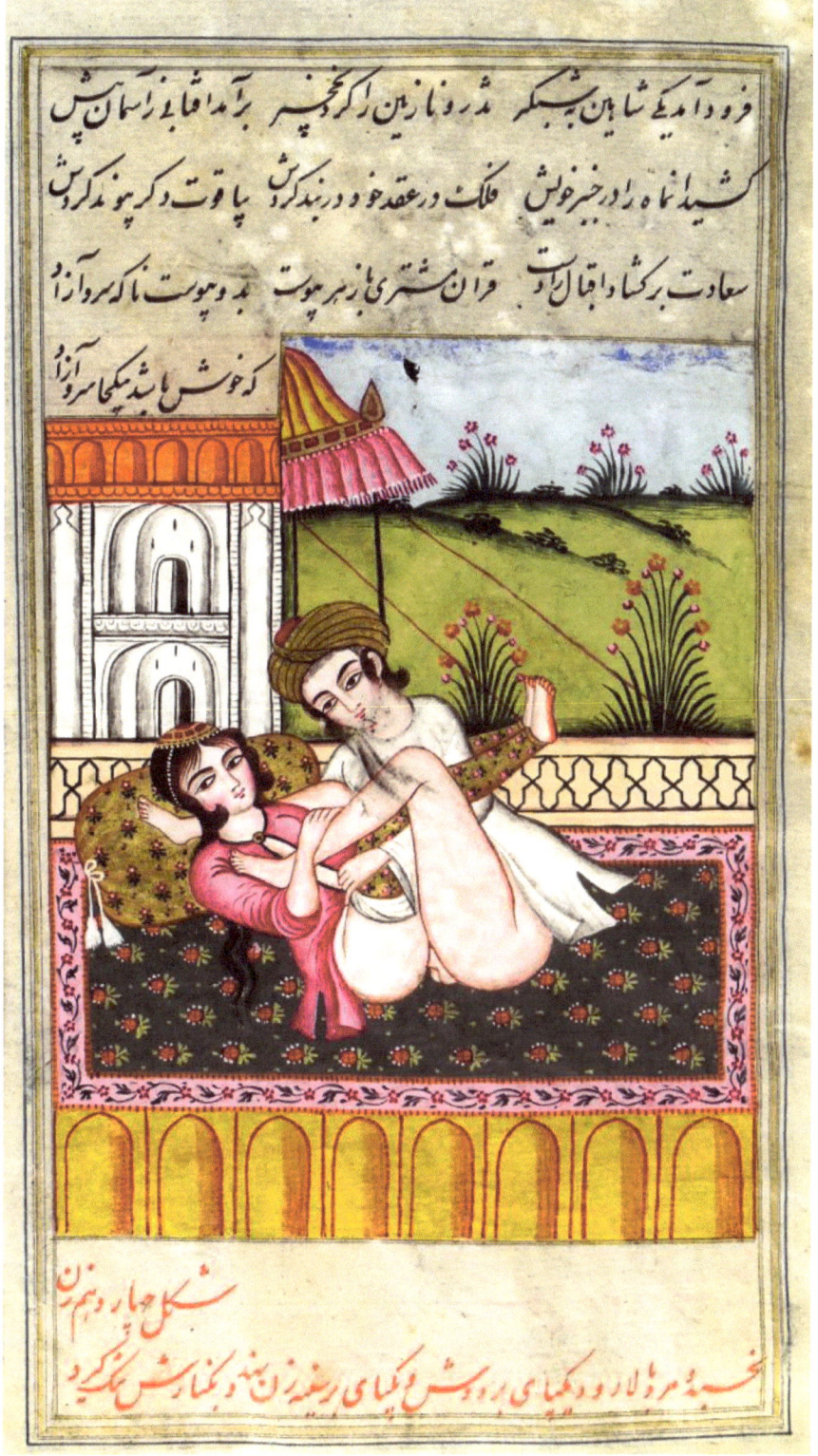

شکل چهار و نهم

نخبہ مرد لا و دکھپای بر دوش اگبای بر عقبہ زن بنہ و گلھارش گنگ کرد

فلک عقد ثریا از بر آن کجا شست‌وشوی مهربانان یاهم نشسته شد بر وی غیر مشکین بوسه زد

شقوف یاقوت تر با که می‌روید و شاخ ارغوان اندر ربود و برگ گل یک یک جدا شد

دو غنچه از دو گلبن بودمید شگفه ها شگفته در شگفه

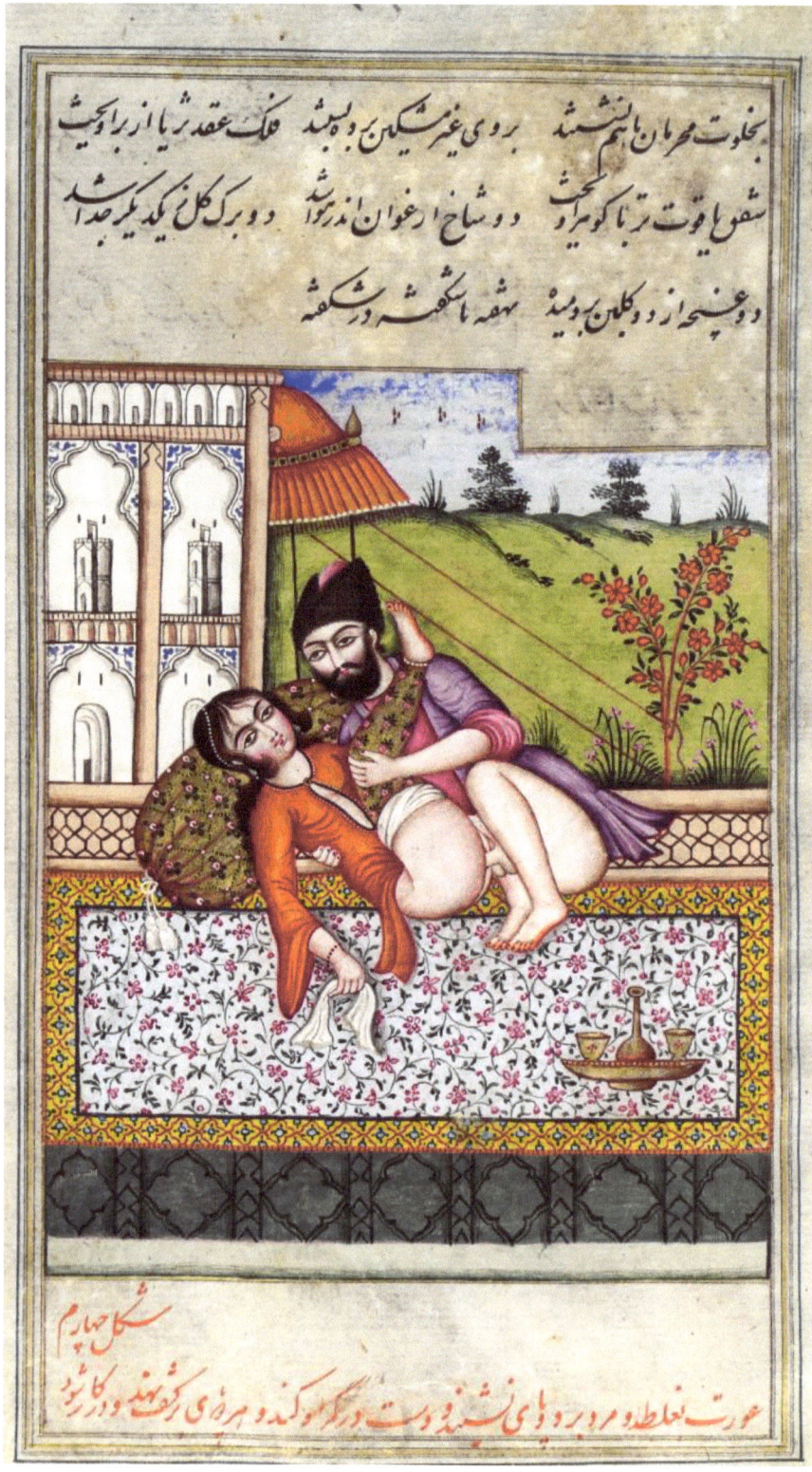

شکل چهارم

عورت بغلطد و مرد بر پای نشیند و دست در گردن او کند و هر دو ی را که شود بر نهد و در کشد

باشد وطبع بر مزاج سرو پاسِ دوم شب ال الصحبت مرو باشد **تعریف جبرئی**

جبر لعبتی است شور انگیز و لبر و لنش و دل آویز نگفلند ازستیزه چین چین
زلف مشکین و بوی پرچین از تبسم شگفته چون گل و الا و حریف چپ ملنہ
کو نہ پیکرش چو نقرہ خام در خمیدن بو چو گلبگ خرام شیرین و حلوایش نا گزیر بود
از کل ایش پذیر بود کند ازمہد خدمت شوہر غیر شوہر نیاورد بنظر
جامع الحسن شیوہ صنمست از بدمی در ورو و کیست این سمن تنگ بدمی گزدی

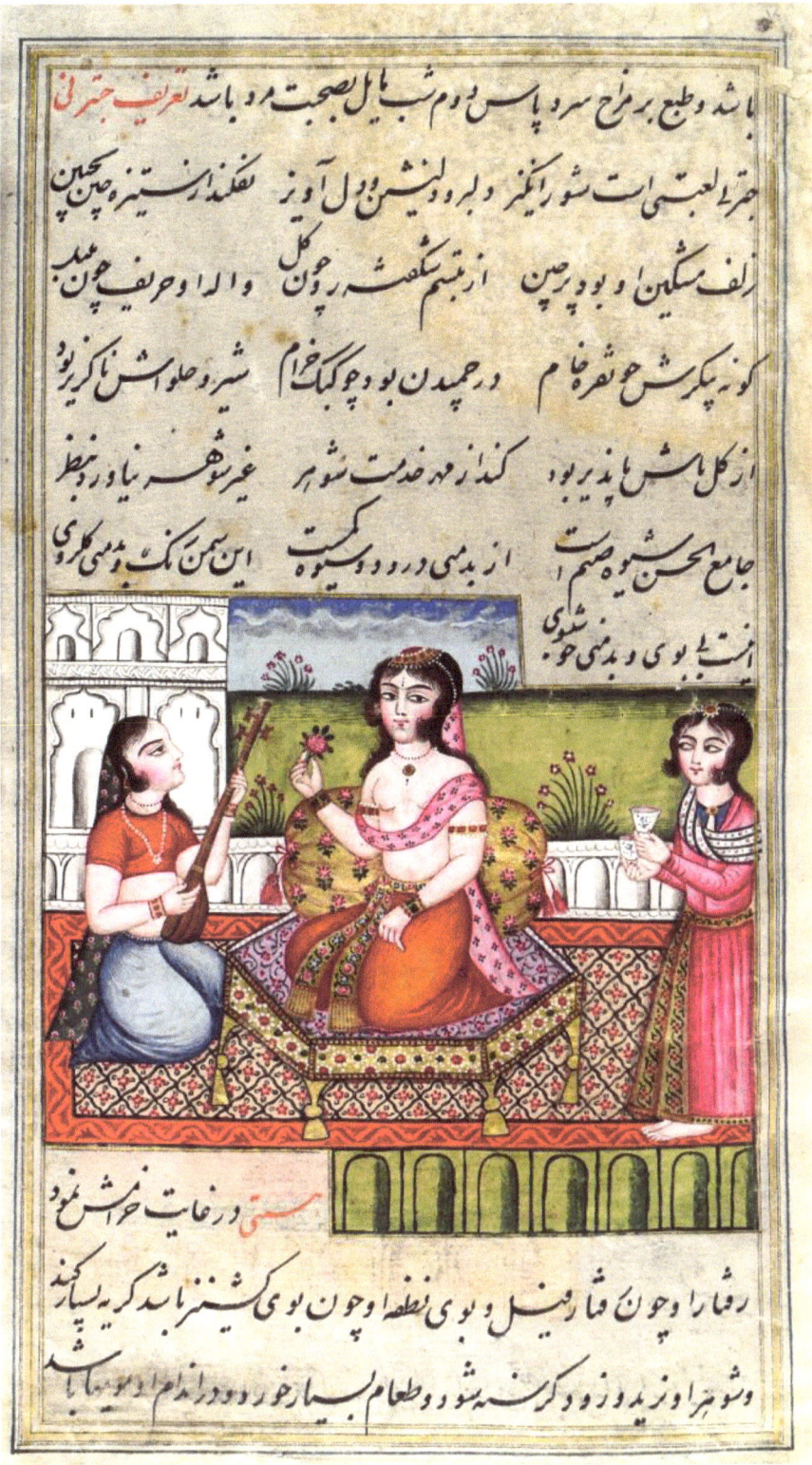

هستی ورغایت خوش منش نبود
رفتار چون فتار فیل و بوی نظفہ او چون بوی کشمیر باشد کہ یہ سپارد
و شوہرا و نزدید و زود گرسنہ بشو و طعام بسیار خورد و در اندام دوسہ یا سہ

بی بی بودم روزی همراه وی بعروسی قشه بودم چون شب شد بی من مشغول
چشن شد و مرا خواب غلبه کرد و بالای خانه آمده خواستم بری خواب طرفی بکوم دیدم
جوانی در کمال شباب پشت خوابیده و وقت الهمو دوشن همه شده بود چون
نظر کردم دیدم ذکری دراز دار و جثه بزرگ بی احتیاط زیر پایش نشستم و لیش
پاهایش میدادم تا که بیدار شد چون من سن بلوغ وقت هفده بود و پستانهایم
تازه بر آمده بود و چون دیدن سخت از بر من کشید و مرا در بر آورد و مالش پستانم
و فمی کن بی بوسید آمد بحکم اچوان بر خیز و سوار شو که از غلبه شهوت جانم از غالب بدر

میرود او بر خواست و در میان

رانهای من قشه بقوت تمام فرو کرد
و دانستم که شکم مرا تا ناف برید و خون جاری آمد چون از کمال شوق بالای من بسوا

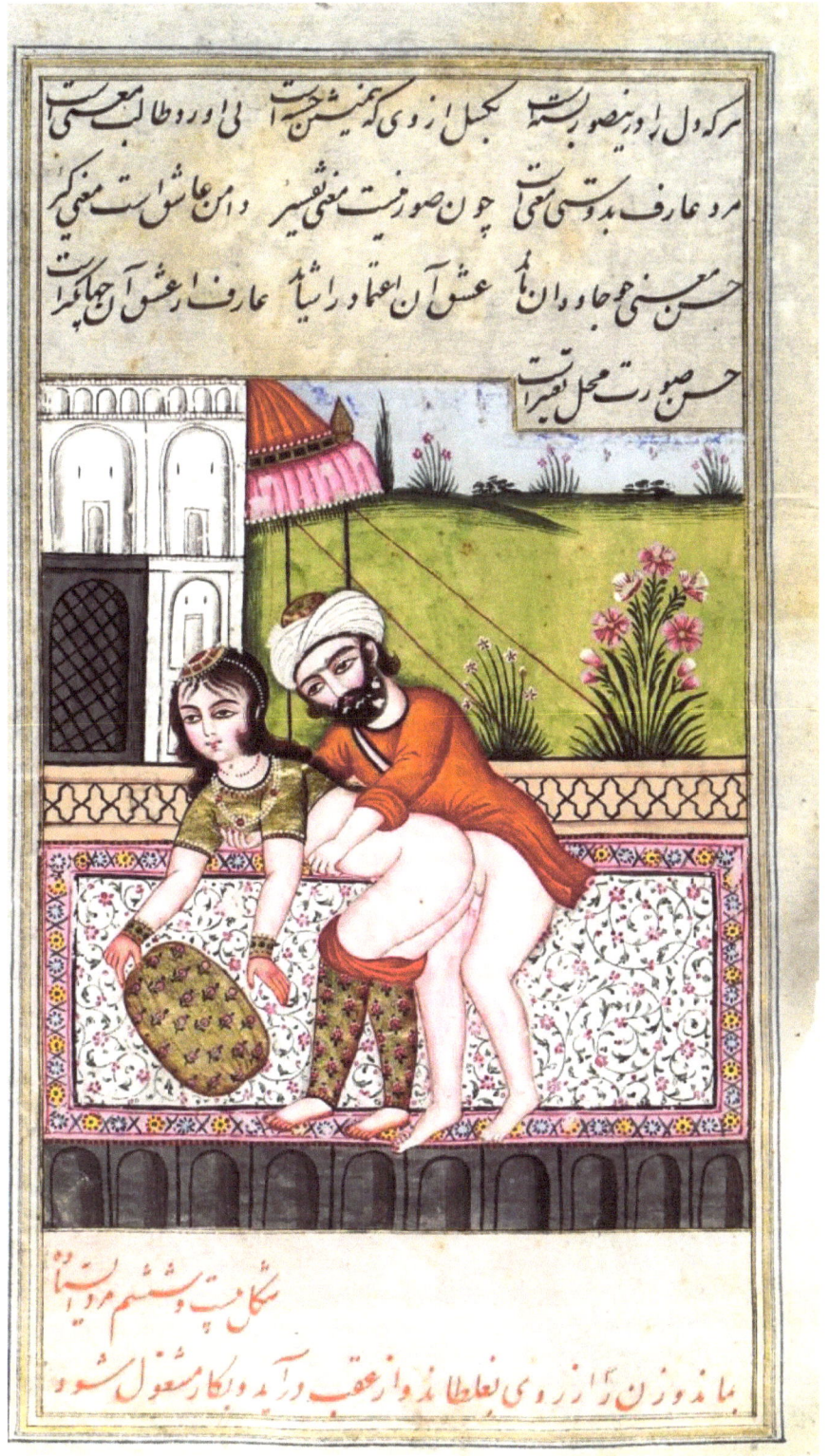

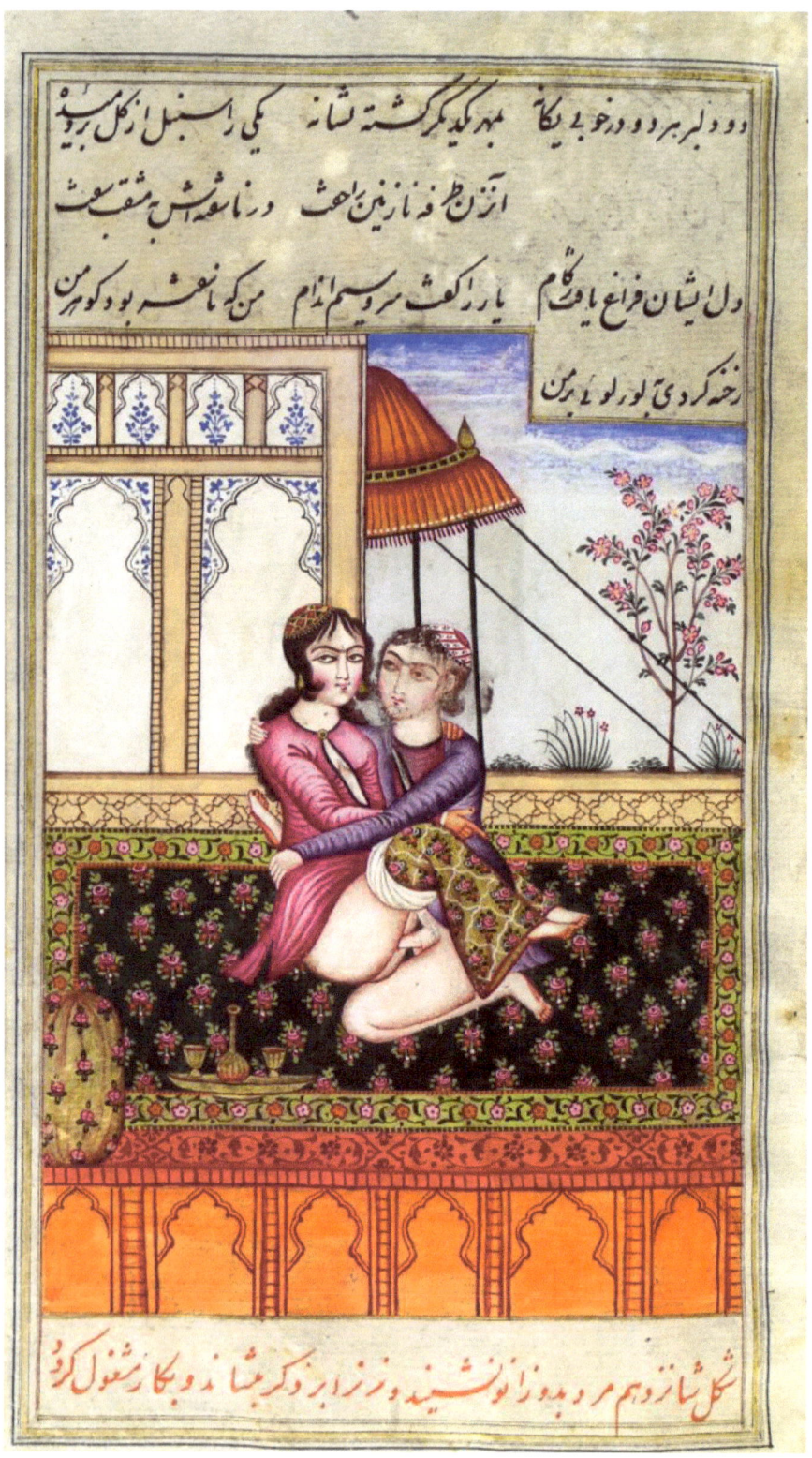

چو عاشق شد چراغ محبله خفا لیکو این بجلی شد بهانه که آخر ماه بحبش اکلفت
کنار دلبرش پت گرفت ه هنوز ش دردگردن زد شد تا خیز دل
کوزن ها وه میکوشید شه با جگر گشا او با شیر ماچ پا مد بر سرین از نبشت

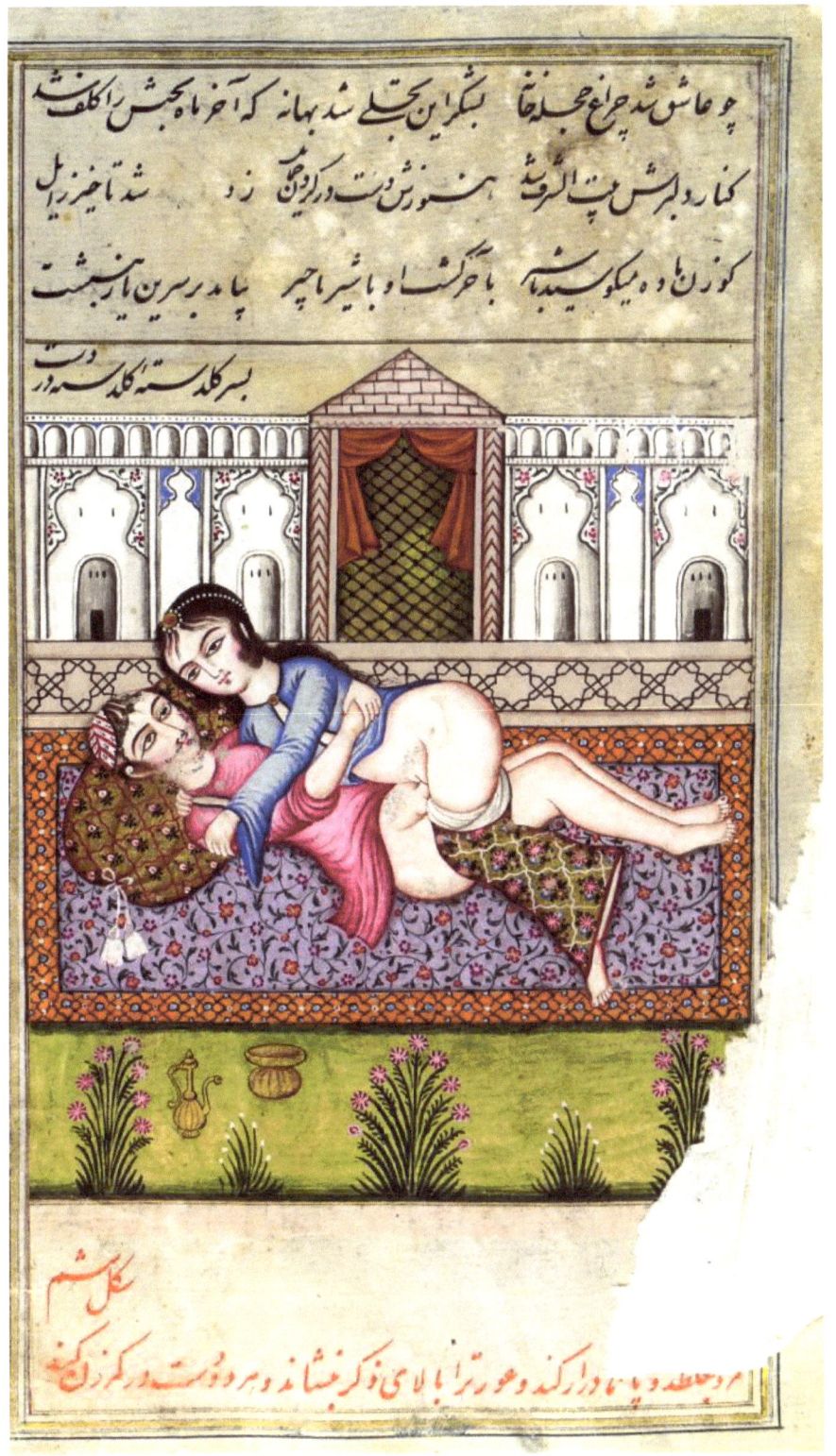

شکل ششم
مرد حفظه ویا مادر کند و عورت را بالای فوکر نشاند و هر دو دست در کمر زن کند

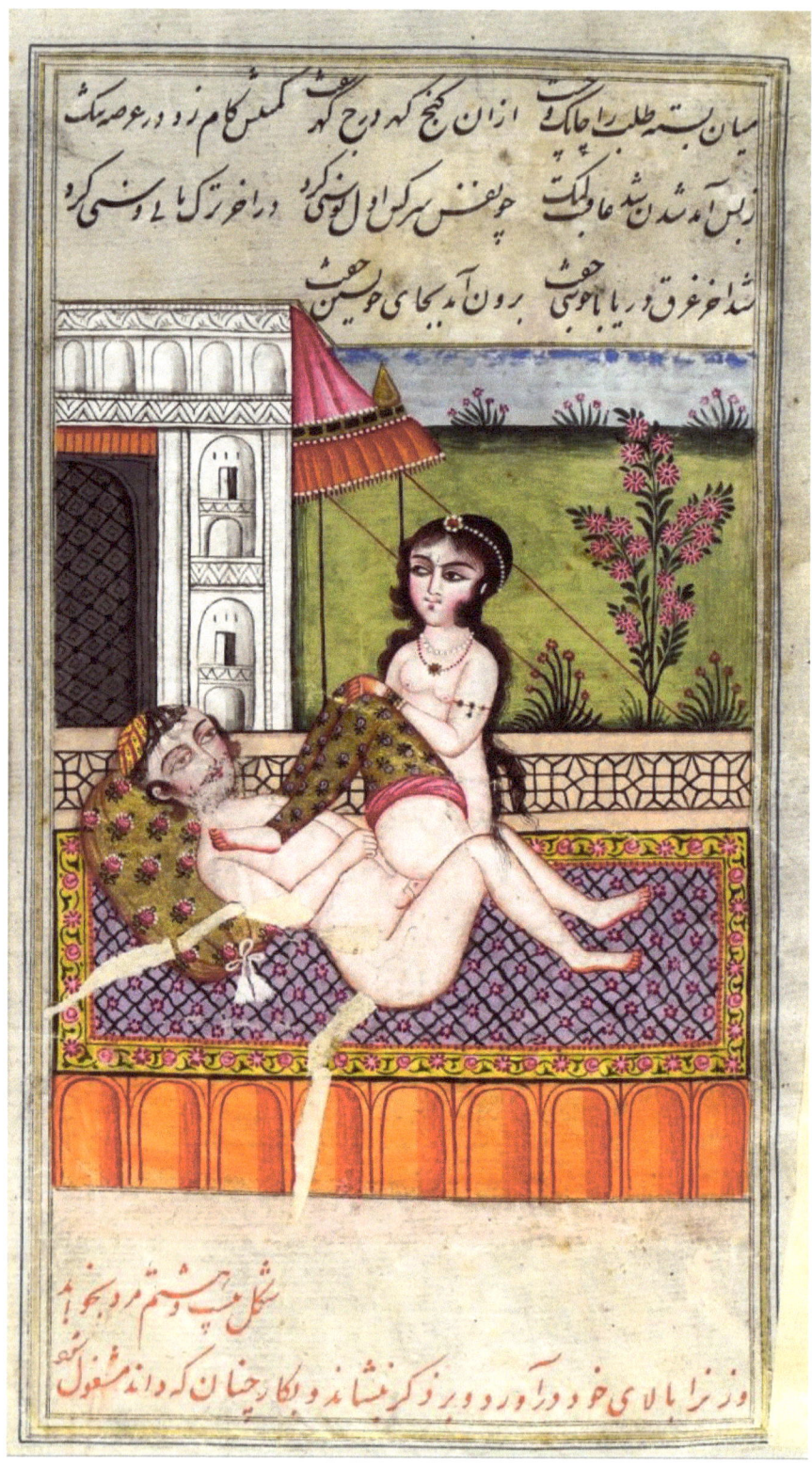

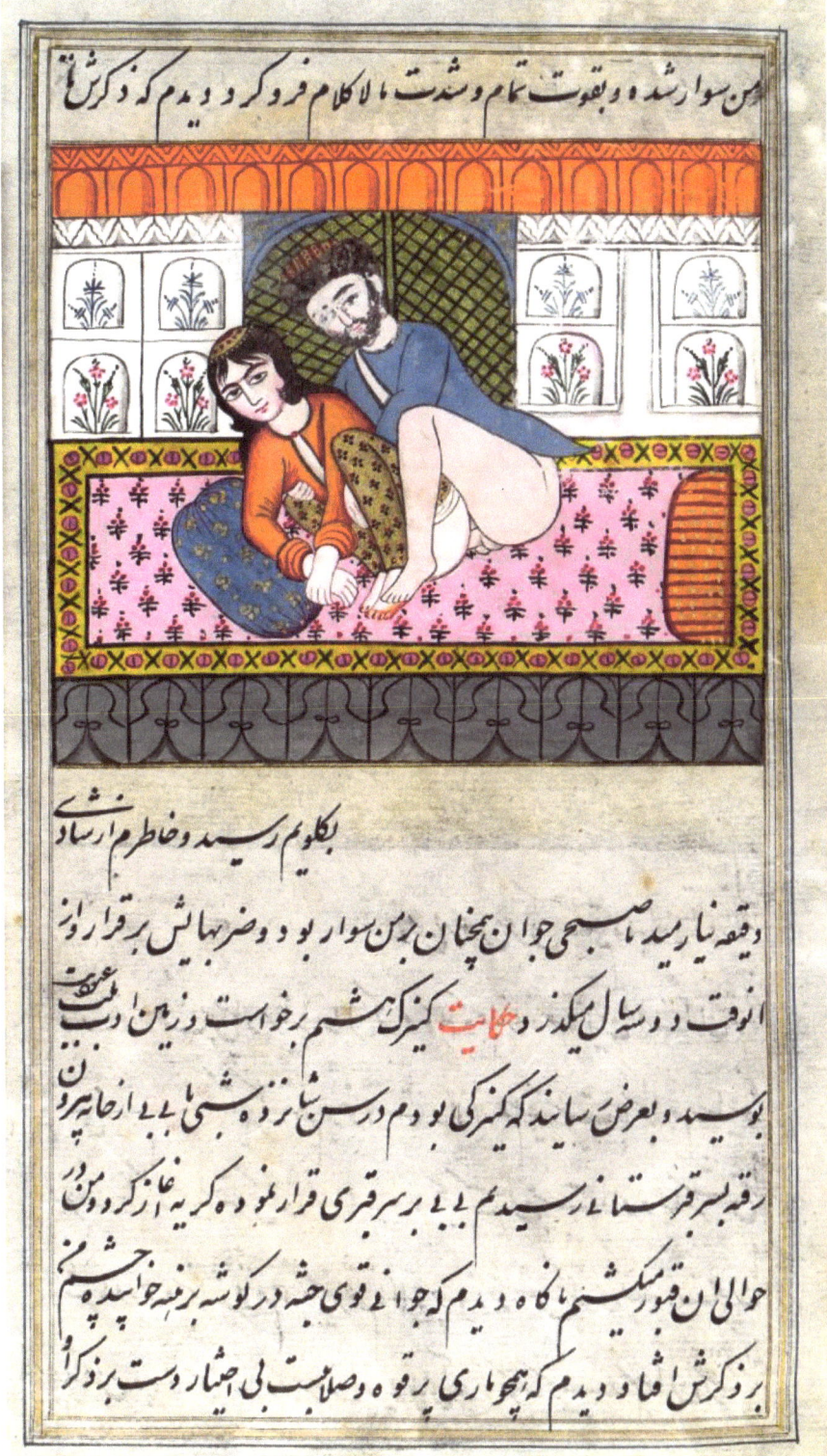

بگویم رسید و خاطرم آرسای

دقیقه نیار میدا نستم جیحیٔ جوان پیچان بر من سوار بو د و ضربهایش بر قرار او از
انوقت دو سه سال میگذرد د حکایت کنیزک هشیم برخواست و زمین ادب
بوسیدم و بعرض سایاند که کنیزکی بو دم در سن شانزده شبی با اجازه پدر
رقعه پسر قبرستان رسیدم ببالا بر سر قبری قرار گرفته و گریه غاز کردم در
حوالی ان قبور میگشتم ناگاه دیدم که جوا ن قوی جثه در گوشه بر نیمه خوابیده چشم
برو که رش افتاد و دیدم که بیچاری پرده وصلا بیت بی اختیار دست بر دو کرا

بر این کنیزکان افتاد طایر و جنبش عشق ایشان در جنبش سنبیه بطپیدن در آمد الحا
سر هر کی سی هزار درهم داد و در تصرف خود در آورد و شبی با شاه مجلسی چون
بهار جوانی راسته و پراسته بو و شوق در سر و کنیزان در بر و دوش و از
کلبین هر یک کلهای کمای مرا ای مجد و از درج رم و ه نهار شاد ما نیخور و سلطان
بعد از فراغ مجامعت کنیزکان را

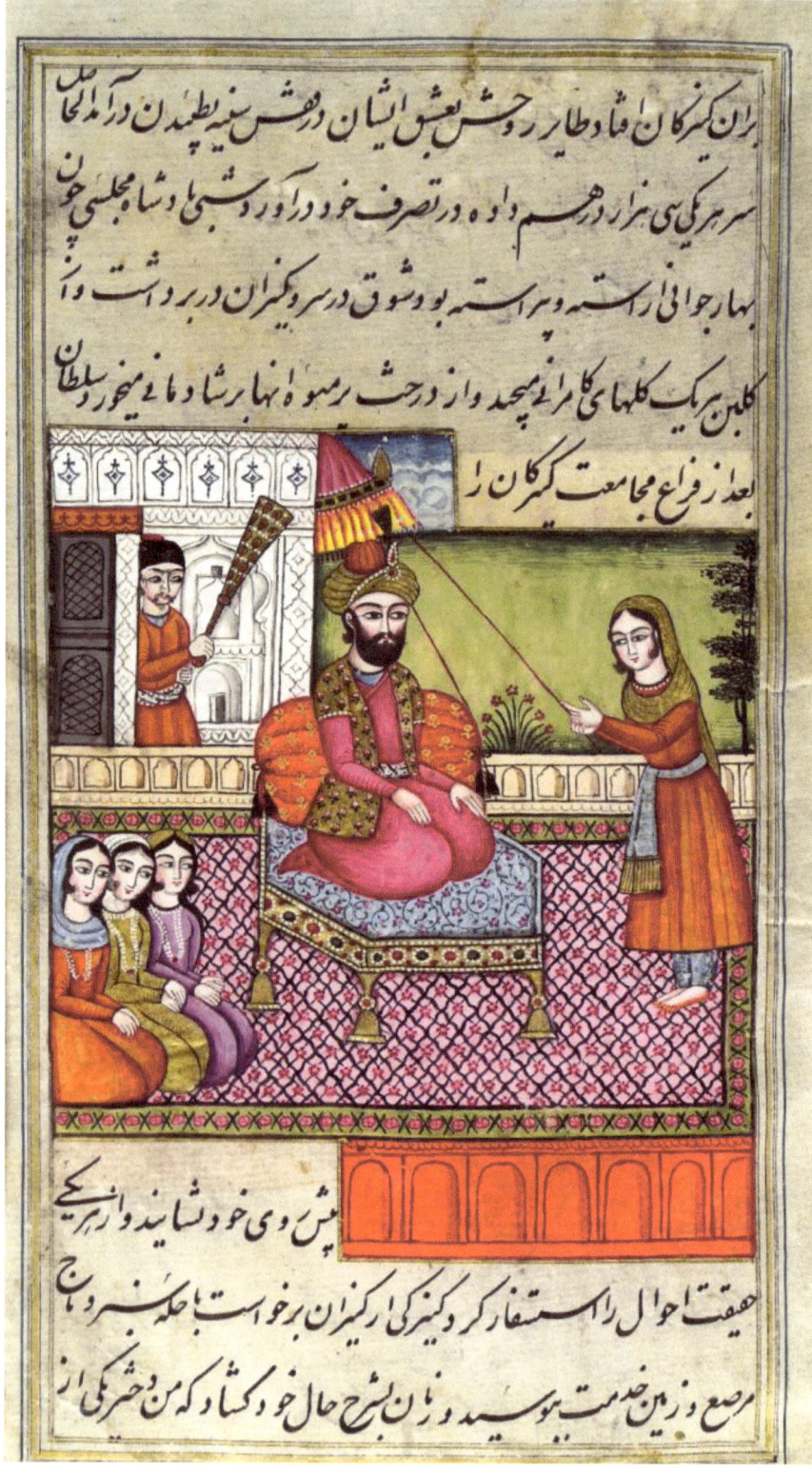

پیش وی خود نشاید و از هر یکی
حقیقت احوال را استفسار کرد کنیزکی از کنیزان برخواست با جمله سر و روی ه از
مرصع و زمین خدمت ببوسید و زبان بشرح حال خود کشاد که من دختری از

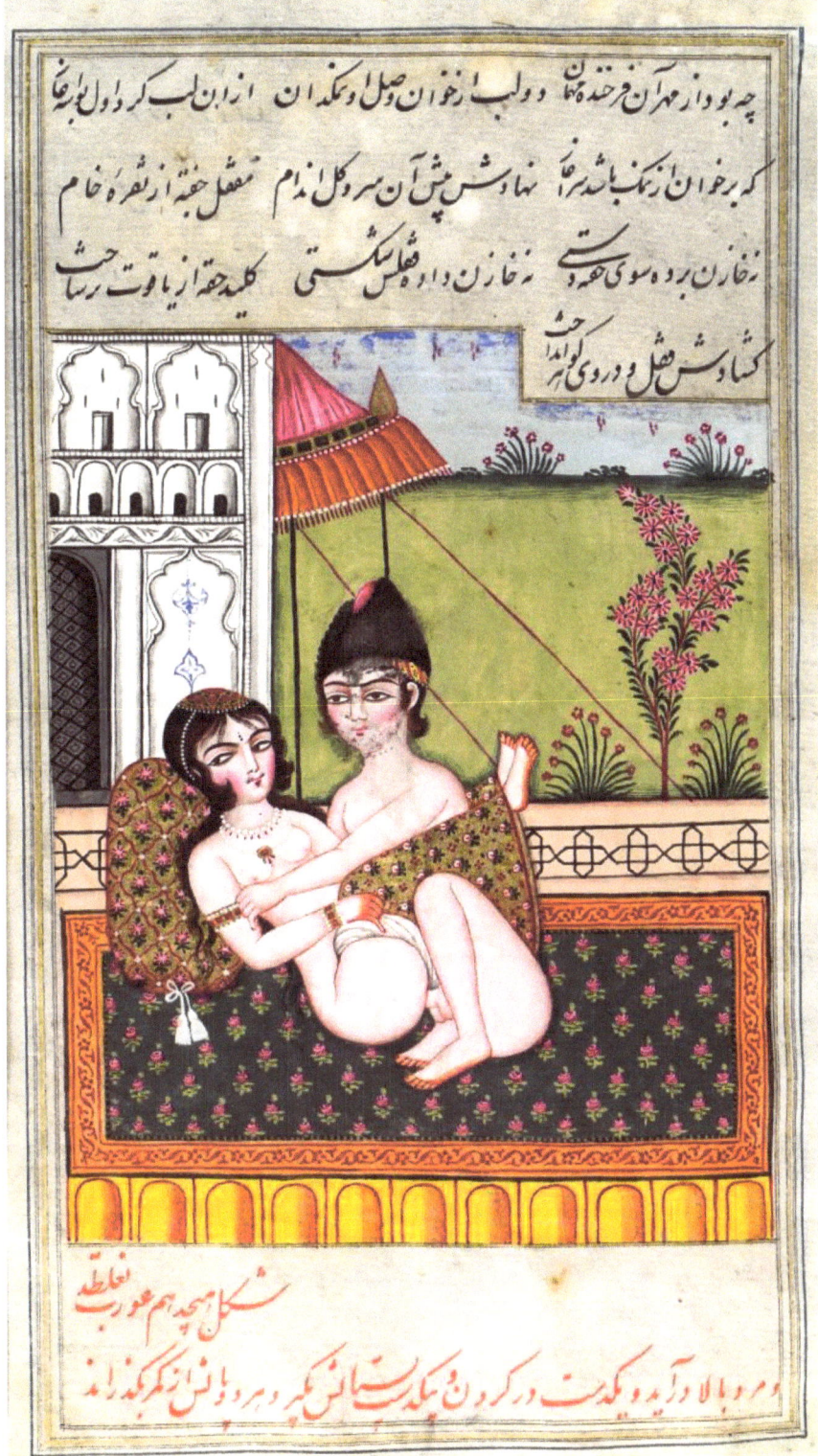

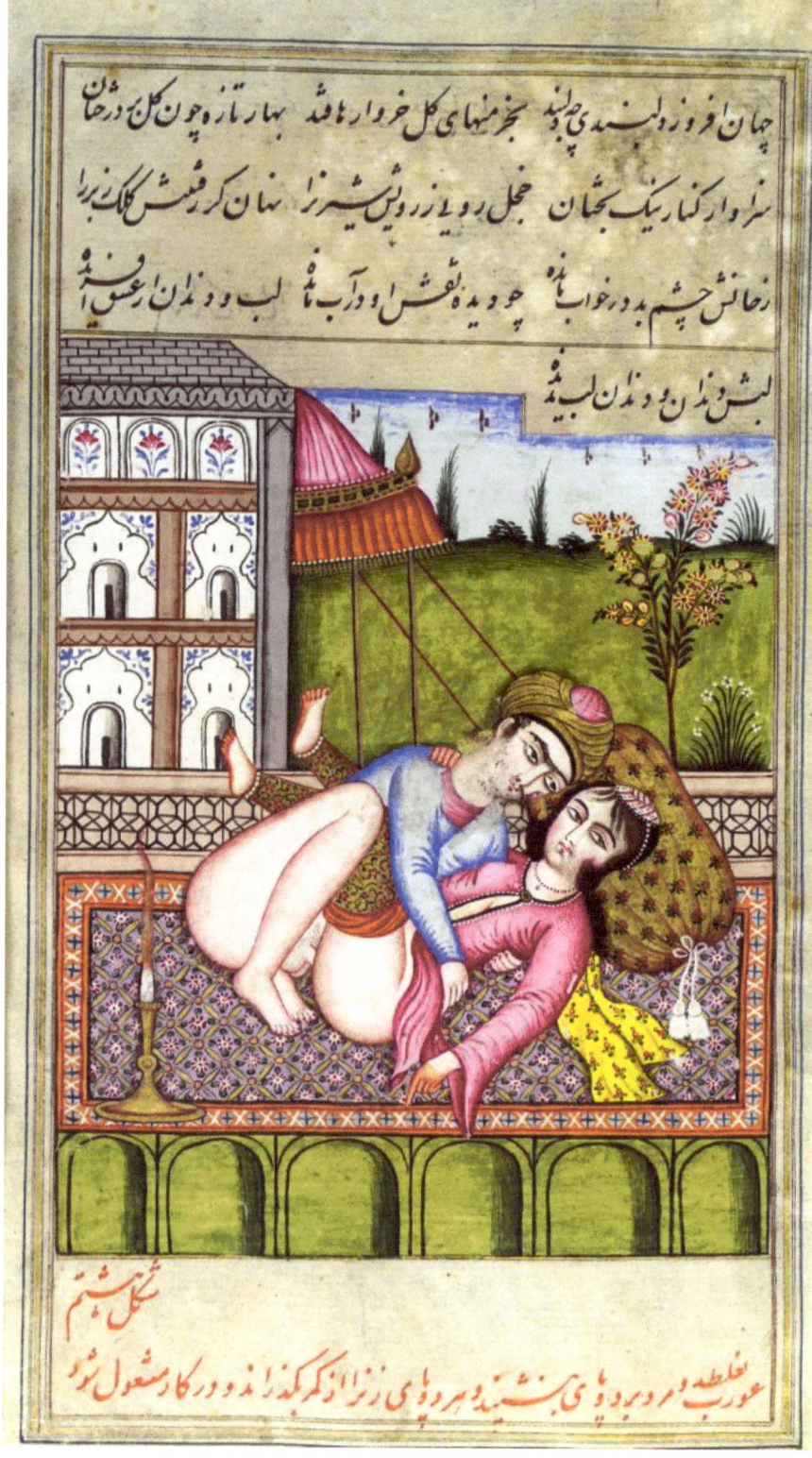

پادشاه حاضر شود و هنر خویش بنماید و آتش نشانید فرو شاند جز این
مطلوب دیگر نذر و کسی جواب نداد تا در شهر و بلاد خود و مناوی کنند هر
کسی که در این کار دستی و را هنر خویش نماید تا لطف پادشاه دریاب و مید و
شود و بر جمله وزیران صد را نوز باشد تا سه روز در بلاد شهر این امید پدید
نیامد و پادشاه از خلوت برون نیاید و روی کسی نبیند و در نقاب حجاب
فرو مانده زین اندیشه مسمو که ناگاه بخاطرش گذشت که کاکا از همه وزرا
و ناز بود و بزرگتر است و در کیاست و کسی بر بر و نیست چند که دل مرا و رنجیدست
و مباشرت خوج کرد و بسبب جطلام و نیوی روی در چشم شدم و آن مدت
در قید ست رفته او را با ورید و گویید که ارتکف کرد و رنج و مال ازین قسم بهره
یافته باشد بحکم پادشاه درپیش کو که کاکا رقبه خلاص کردند و کاکا را در پیش
تخت پادشاه بایستاد
زبان خدمت
و زبان درج
پادشا بگشاد و پادشاه فرمود ای کاکا این قدر که تو در عشرت خرج کرده کربان بکاه

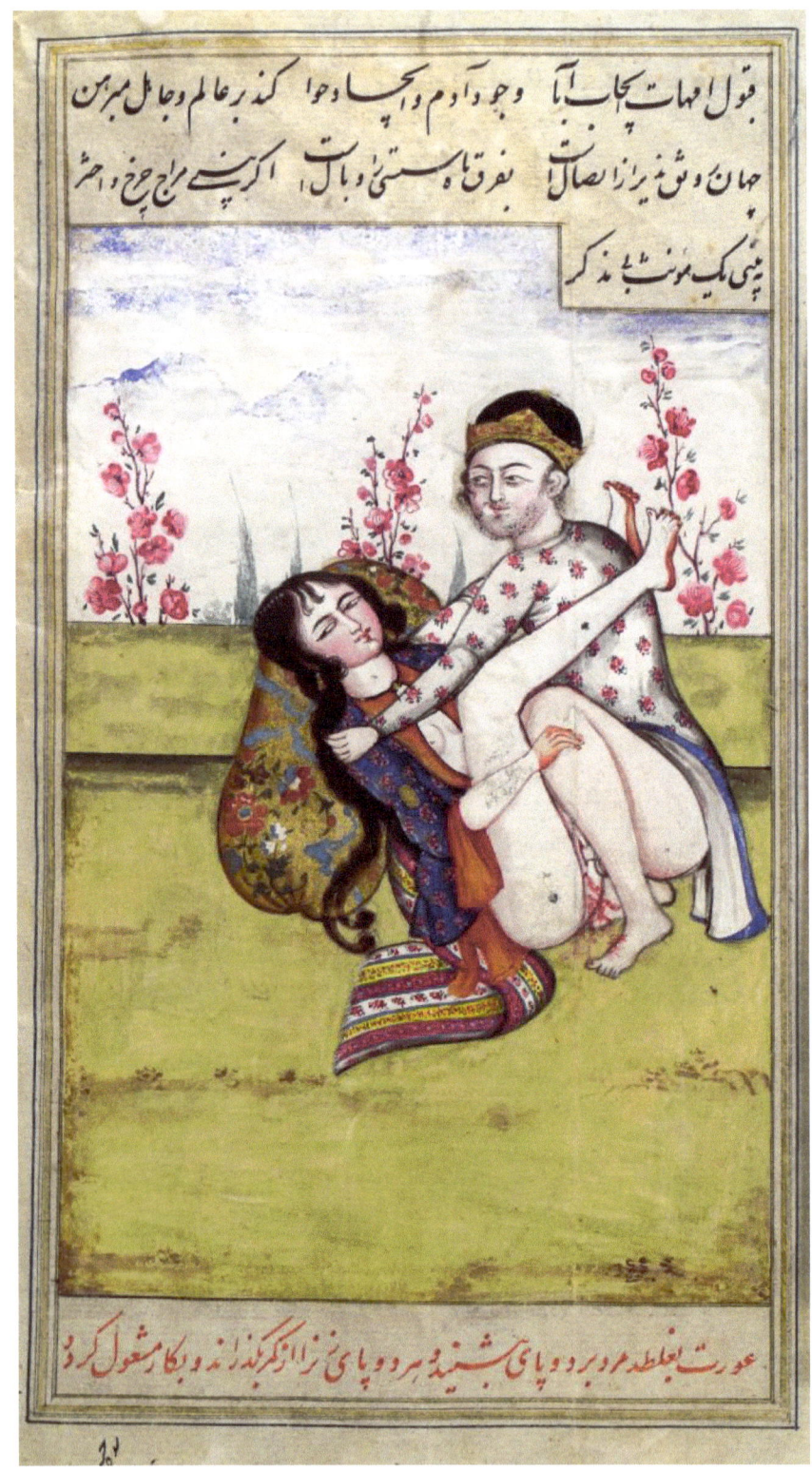

نظر چون بر رخ زیباش کنند زجا برجست و سر در پاش کند زرحمت جای برجگر رنگ کرد
کنار خویش بالین بر رخ کرد بیوی خود بهوش آورد باز بیداری کشید از خواب ناز
لب از شیرین هانی رنگ کرد زساعد طوق در زرش کرد بهش ما کشن جان تر فروشت
زعشق گوهرش تن صد ارو هست

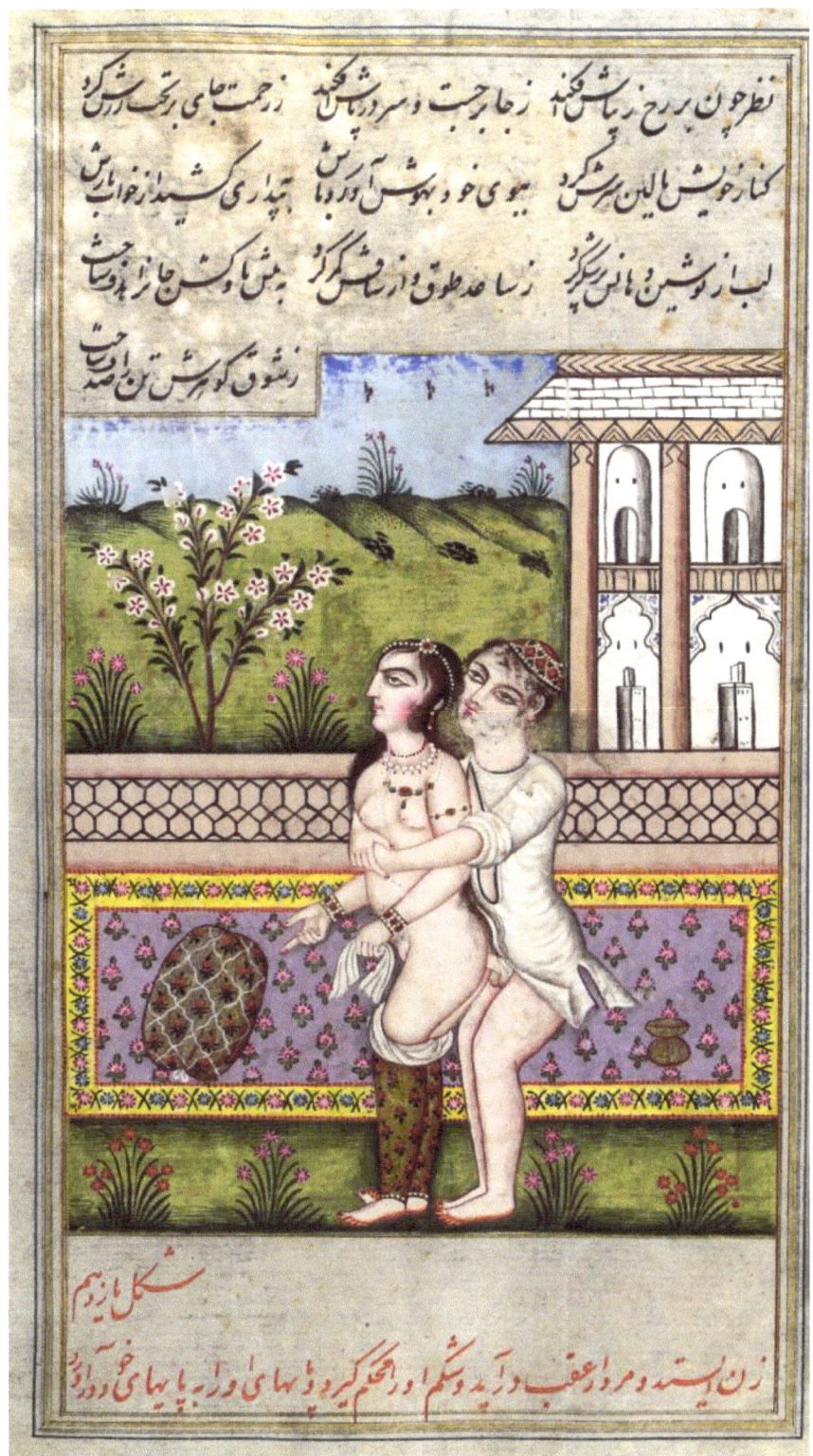

شکل یازدهم
زن ایستد و مرد از عقب درآید و شکم و رحم کیر و پایها او را به پایهای خود دراورد

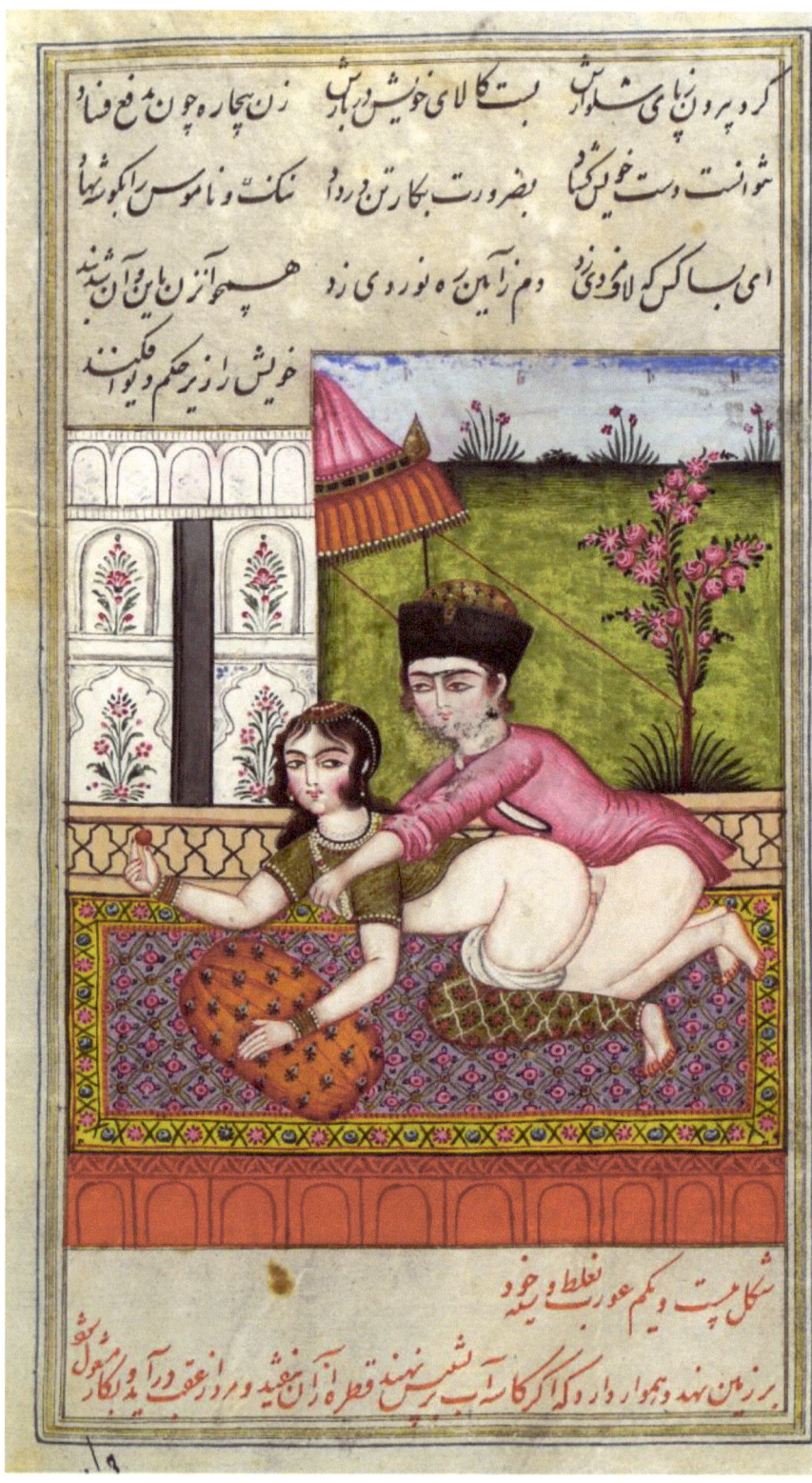

روسای من بودم روزی در باغ خود مشاغل میکردم در آن وقت جوانی
از رخنه مراد دید و چون چشم بر بدن سیم اندام من افتاد بی اختیار خود را
از بالای دیوار بزیر انداخت و خود را بمن سایید با حو استم که نعره
بزنم دست برد هن من و به عذر خواست که ای ها پیکر عشق تو بر دلم
نشست مرا از شربت وصال خود جرعه

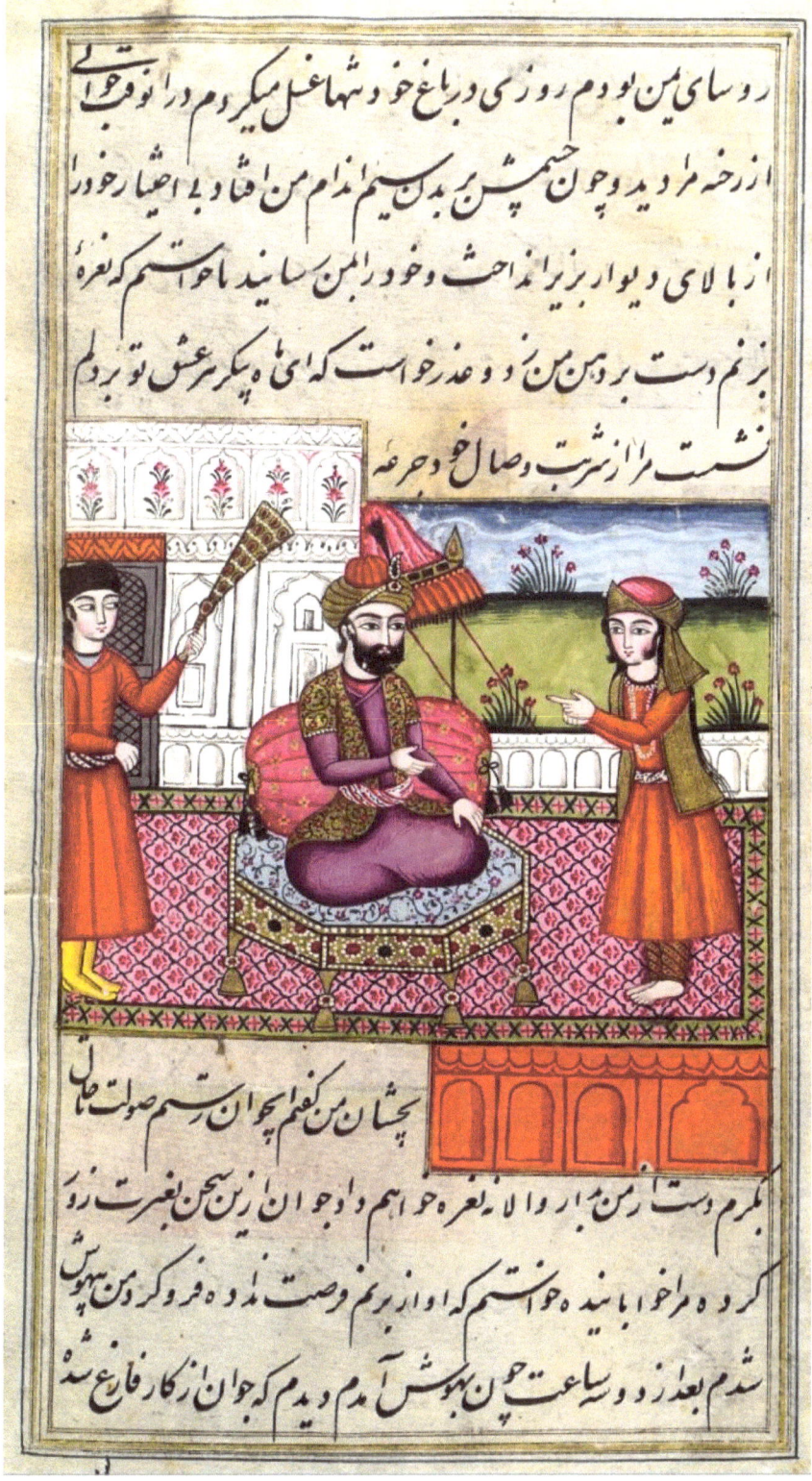

بچشان من کنم چو آن رستم صولت حالی
بگرم دست زمن بر آورد والا نعره خواهم داد و جوان زین سخن بغیرت زور
کرده مرا خوابانید و خواستم که از او بریم فرصت نداد و فرو گرد من بیهوش
شدم بعد از دو ساعت چون بهوش آمدم دیدم که جوان از کار فارغ شد

و در خلد قاآنذار ندروزی از روزهای عید پادشاه برتخت نشسته و بزم خسروا
آراسته و ارکان دولت صف زده در خدمت ایستاده بود و در این اثنا
زنی جوان خوش خیره سر سرو و گویان و در مقابله پادشاه ایستاده نوع از این دعای خود
بر هشته اندام نهانی خود برهنه کرد و نمود و پادشاه از این دعا و دجاب
فرو ماند و جامه خود را بر رو نها د

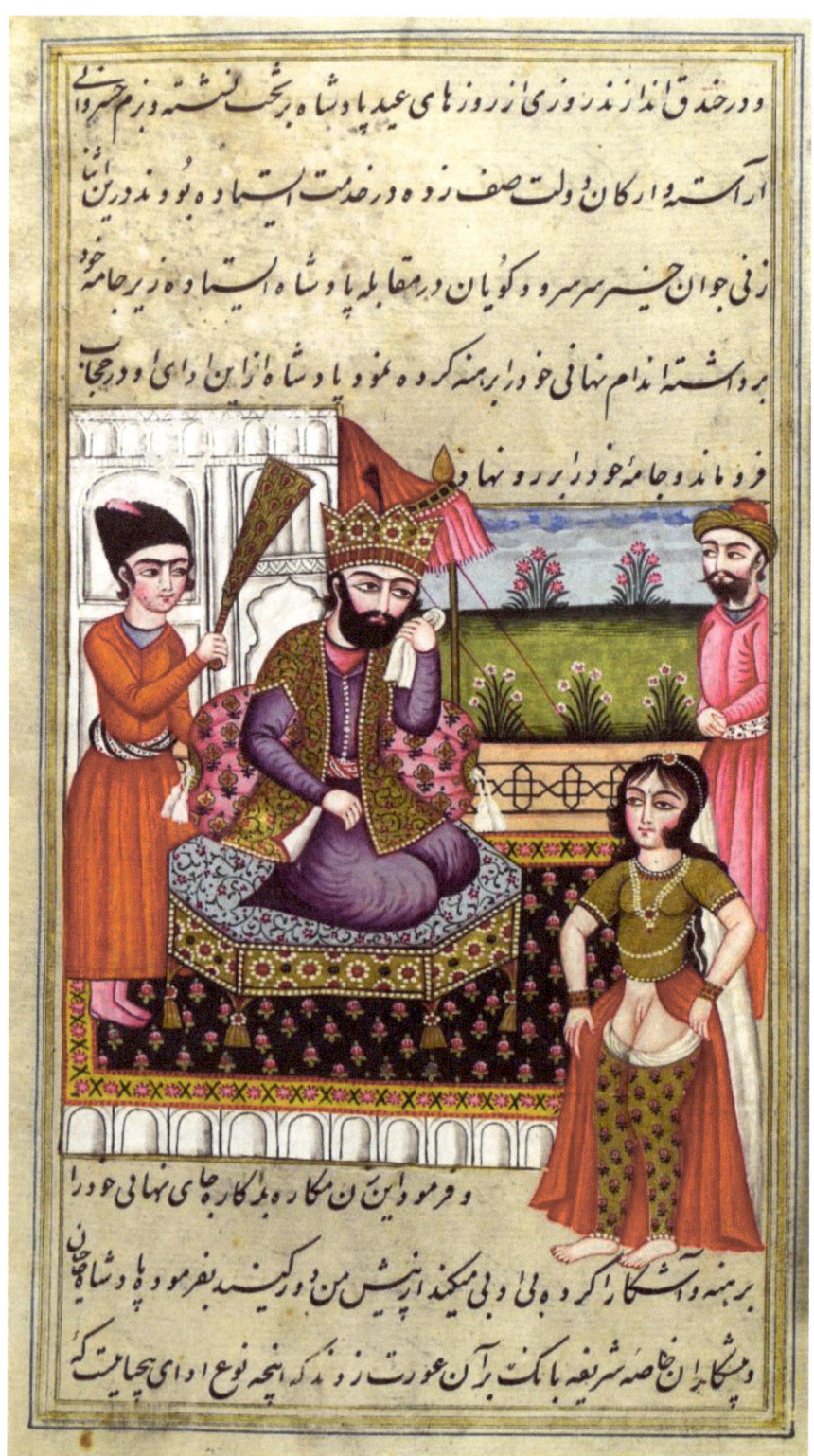

و فرمود این مکاره بدکاره جای نهانی خود را
برهنه و آشکاره کرده بی و بی میکند از پیش من دور کنید بفرمود و پادشاه
و پیشگاه این خاصه شریعت پاک بر آن عورت زد که اینچه نوع ادای بی حیاء است که

ژاله از نرگس و بارید گل ژاله‌ها و ز رنگ‌رنگ روح پرورها سقف ایوان پر از جام جم
لخته‌ای قائم که بر گوشه سجاف بهار آمد خوشا حال صبا بی برگ شگفته وار و نرگل دایم

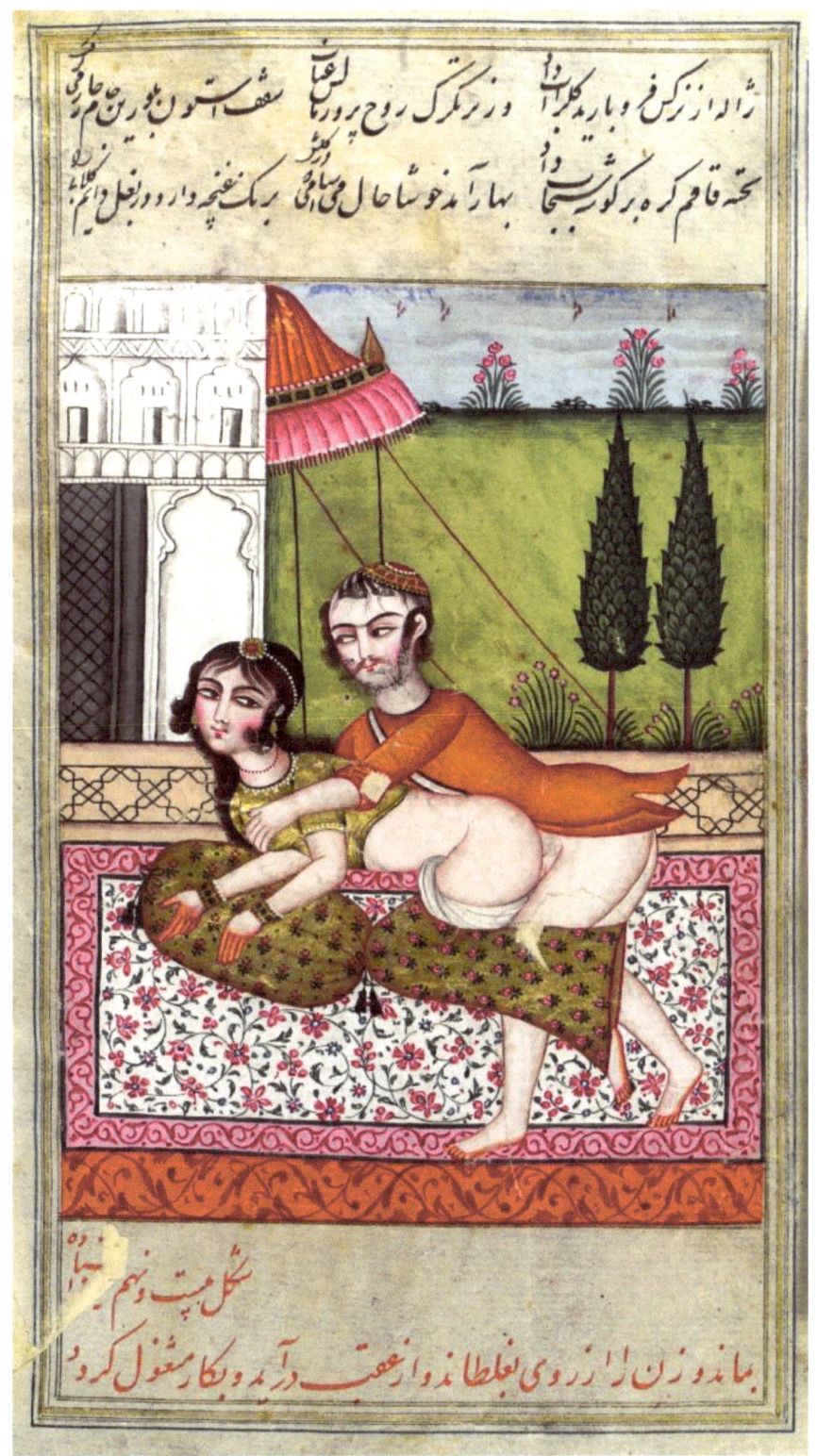

شکل بیست و نهم
بماند و زن را از روی بغلطاند و از عقب در آید و بکار مشغول گردد

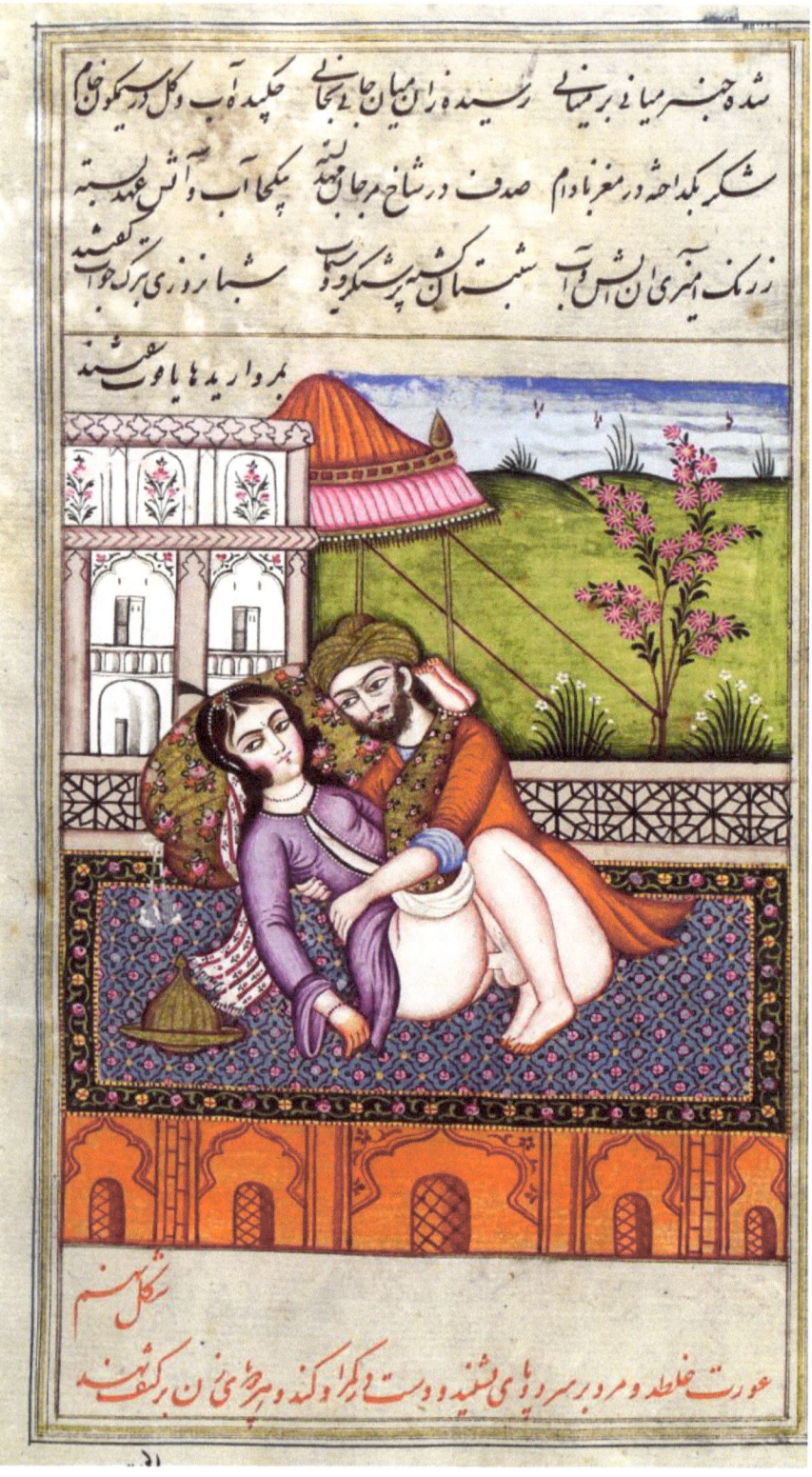

آمده با هزار لابه و بوس داده بر دست و پای او بوسی وقت آن شد که یار خرم تو
سوی وصل و رکیب آرد در بر آور و یار زیبا را که و خوش جان شکیبا را
یافتم آن آرزو که در دل داشت کام دل دید و کام جان دو شنت همه شب با یکی ببوسی خوش
را نده در وجوی سرکشی خوش

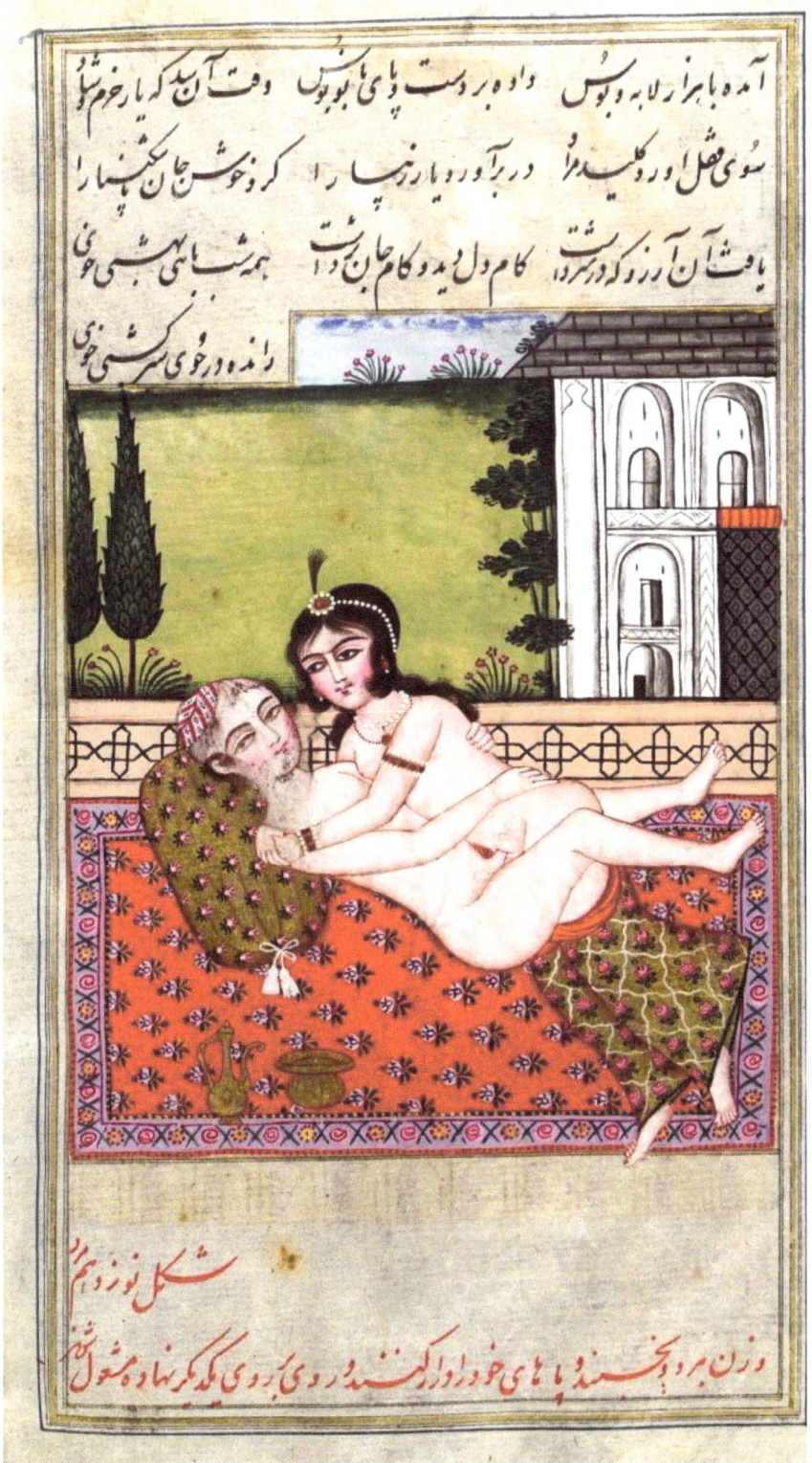

شکل نوزدهم
وزن بر دو چند پای خود دارد و کند بر روی یکدیگر پنهاد و مشغول شدن

حکایت در عهدِ سلف پادشاهی بود در بلادِ هندوستان غریب نواز و
مهمان دوست که نامِ او بهرام شاه بود و روز و شب در عیش و کامرانی
میگذرانید. روزی از

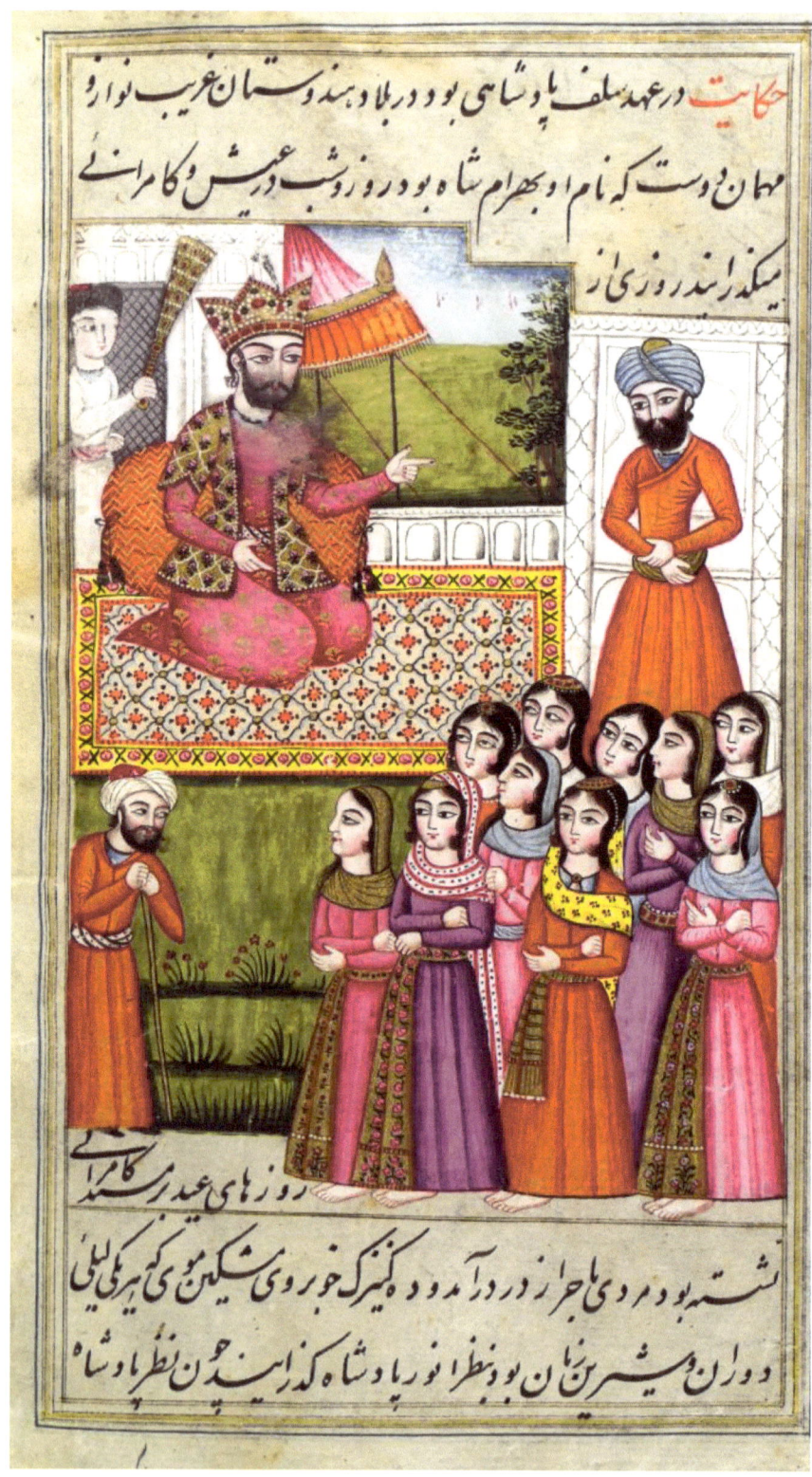

روزهای عید بر سریرِ کامرانی
نشسته بود. مردی ما جرا در آمد و کنیزک خوبرویِ مشکین موی که هر گلی لیلی
دورانِ و شیرین زبانِ بود بنظرِ پادشاه گذرانید. چون نظرِ پادشاه

دستمالی سجده زد قلندر آورد چشم او بر سر پادشاه دید برآن
خوشدل کردیده او را در بغل کشید و بوسه ها بر رویش نیز دآن دختر
نباریکش صد قبا بشوم و کرد و سرت کردم بر خیزه و بامن مباشرت کن
و مرا شربت وصال جرعه بچشان کم دگر طاقت دوری ندارم بعد ازآن علقه

برآن دختر سوار شد و مانند شیر حمله ها پر قوة

میزد که صدآن به فواره از جی میفهم
و اینماه رخسار با آه و ناله میگفت ای قرار دل من فدایت کردم بلاکردونت
کردم فرج تا ناف دریدی قلندر دست بسیار برآی وسوار بود و آن

41

چون عرق کند بوی ناخوش آید و شک حوصله باشد و جامه و لباس
زیت را دوست دارد و پاس دوم شب مایل صحبت باشد تعریف سکینی

سکینی وان بجهک شیر غصه کمتر و پرغرور ولذت سینه و کشاده مک کم
نفس و فربه و بدن غل قوت او زیاده و شک کم دم زدن مثل شیر باهم
کوشا باشد غذای او کمتر نهادن بقصه یوشه خوش نماید جمال شیخ
بوی کمتر و آه و آهنگش قدم آهسته در ره اندازد وقت روش نظر براندازد
شوخ و سر شش خوی بو ساعد و ساق پر زمویی وقت صحبت کند جلوه خوش
سینه مرد از ماخن ریش

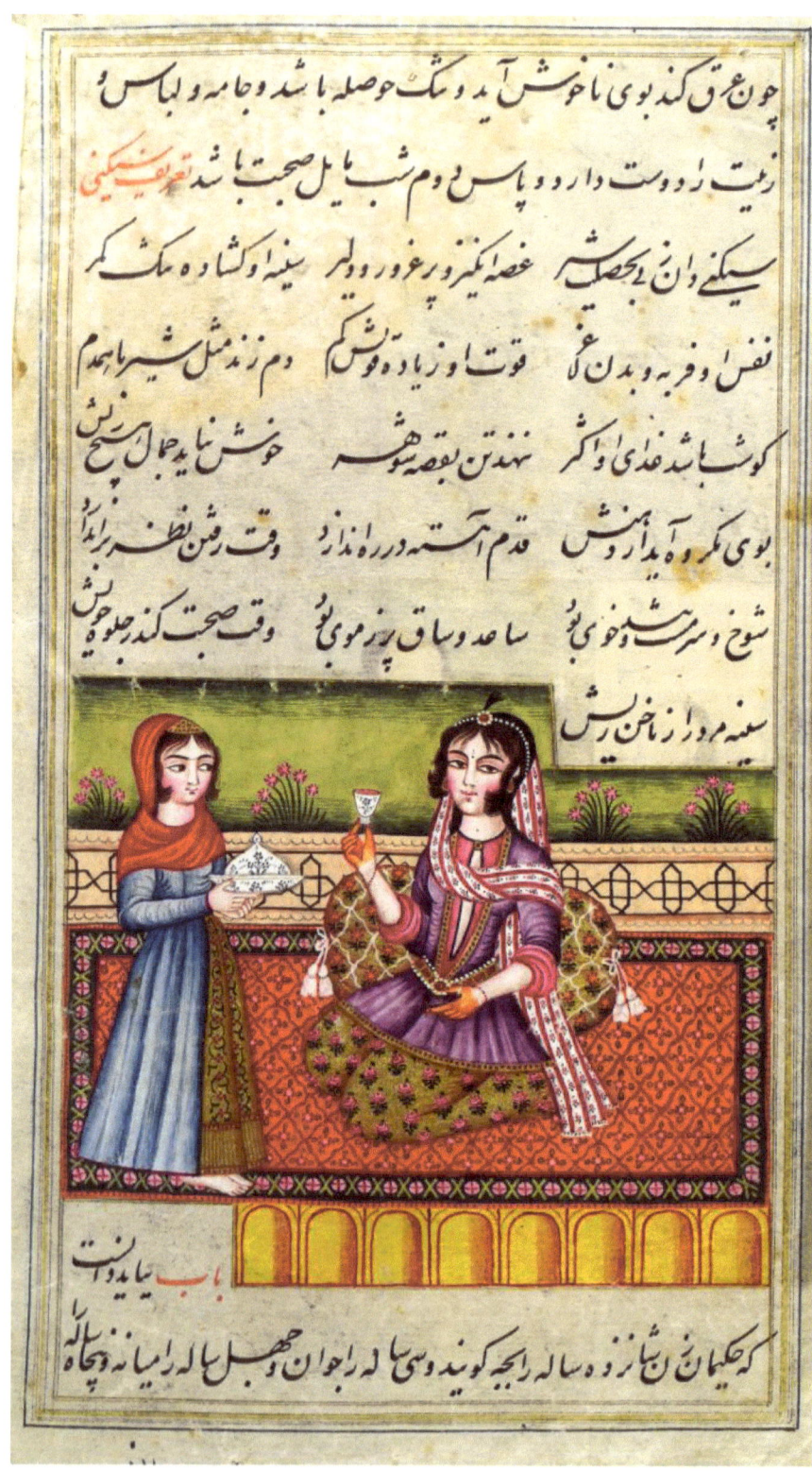

باب بیاید دانست
که حکیمان این ساز ده ساله راجحه کویند و سی ساله را جوان چهل ساله را میانه و چهل

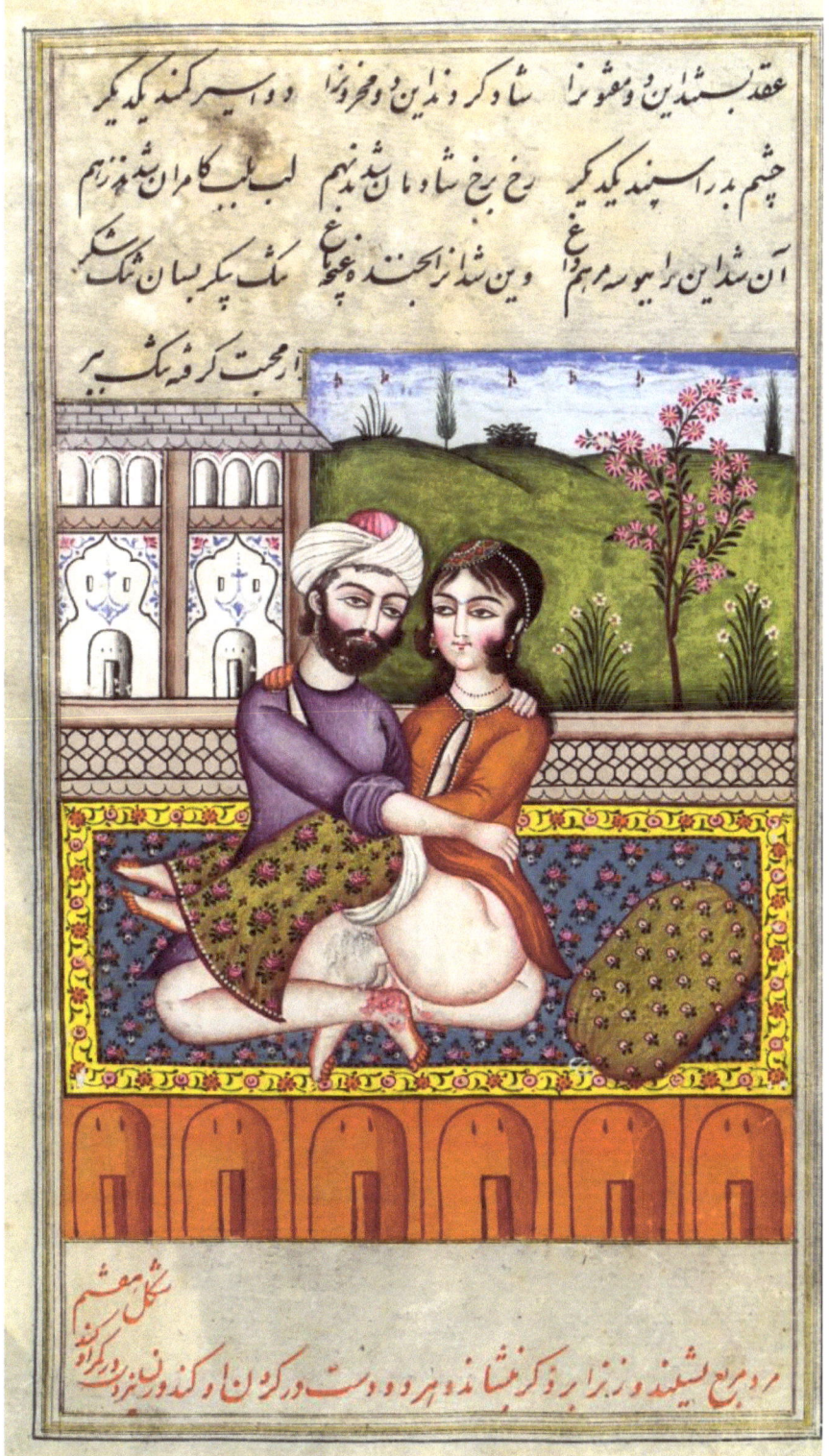

جدا آن ونا ظر و منظور هر روز را آلوده کی شهوت بُد روی سوی یکدگر کرده
با دل از جام کید کر خورده سینه او و دل این خاک دامن این چو دیده آن پاک
حسن این قاب مستی عشق و صبح آقا افزو بو که جذار آن دعبد کنار
کرم سوی و عشق بازار

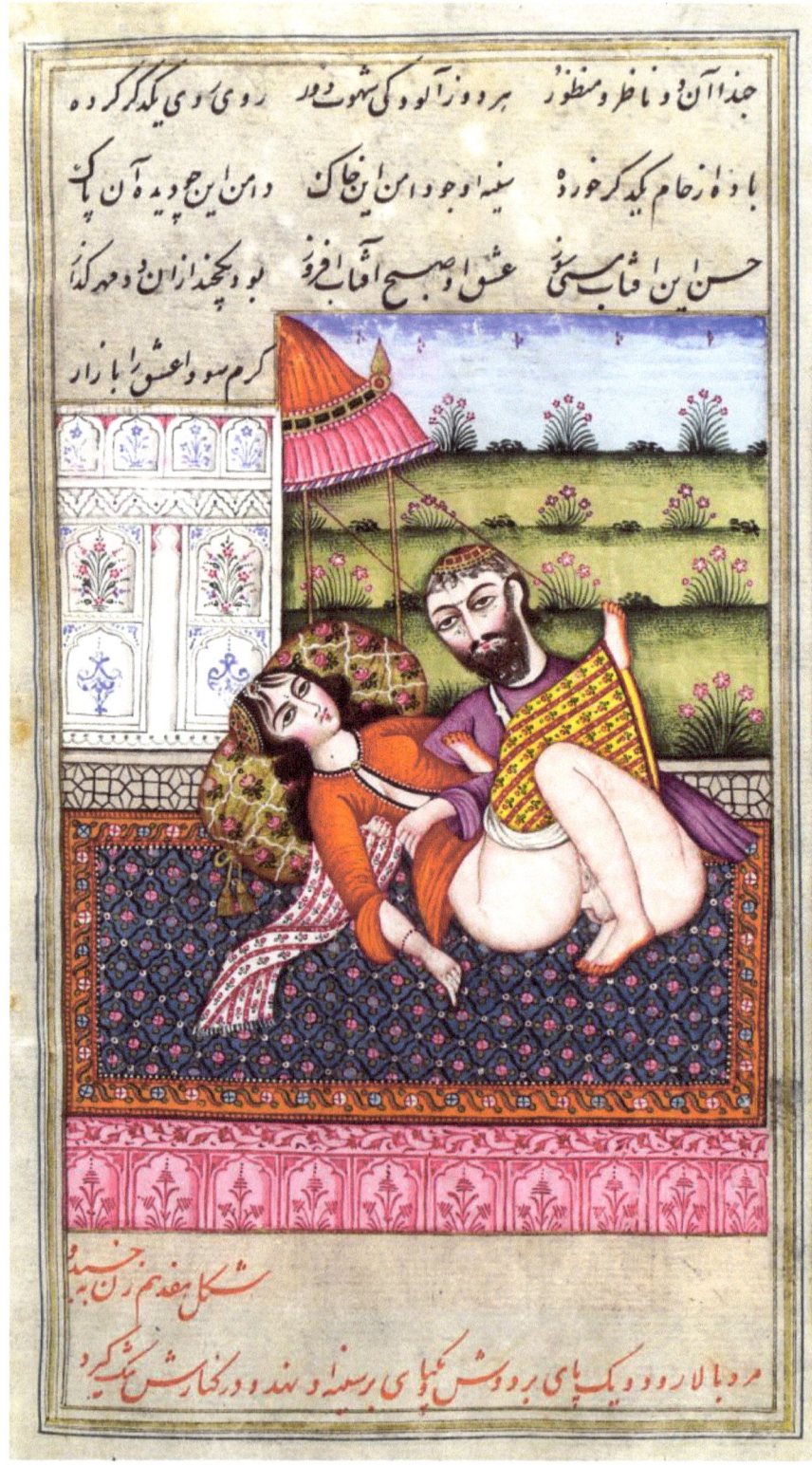

شکل هفدهم زن خسبیده
مردِ بالا رود و یک پای بروش کجاوی بر سینه او نهد و در کارش کشک کند

قامت آن سیمابر جوان چون الف که روی میانه جانا با سواد رخ و چین عذار
کرده جادوش سویدا و ما نذار آن صورت پسندید چون سیمای دیده در دم
عجب افسانه خوشا لاغی که ز بند بر شده روه لاغی لیک از آن هار عشق مکش
خود چو کل کان نزاع او بکش

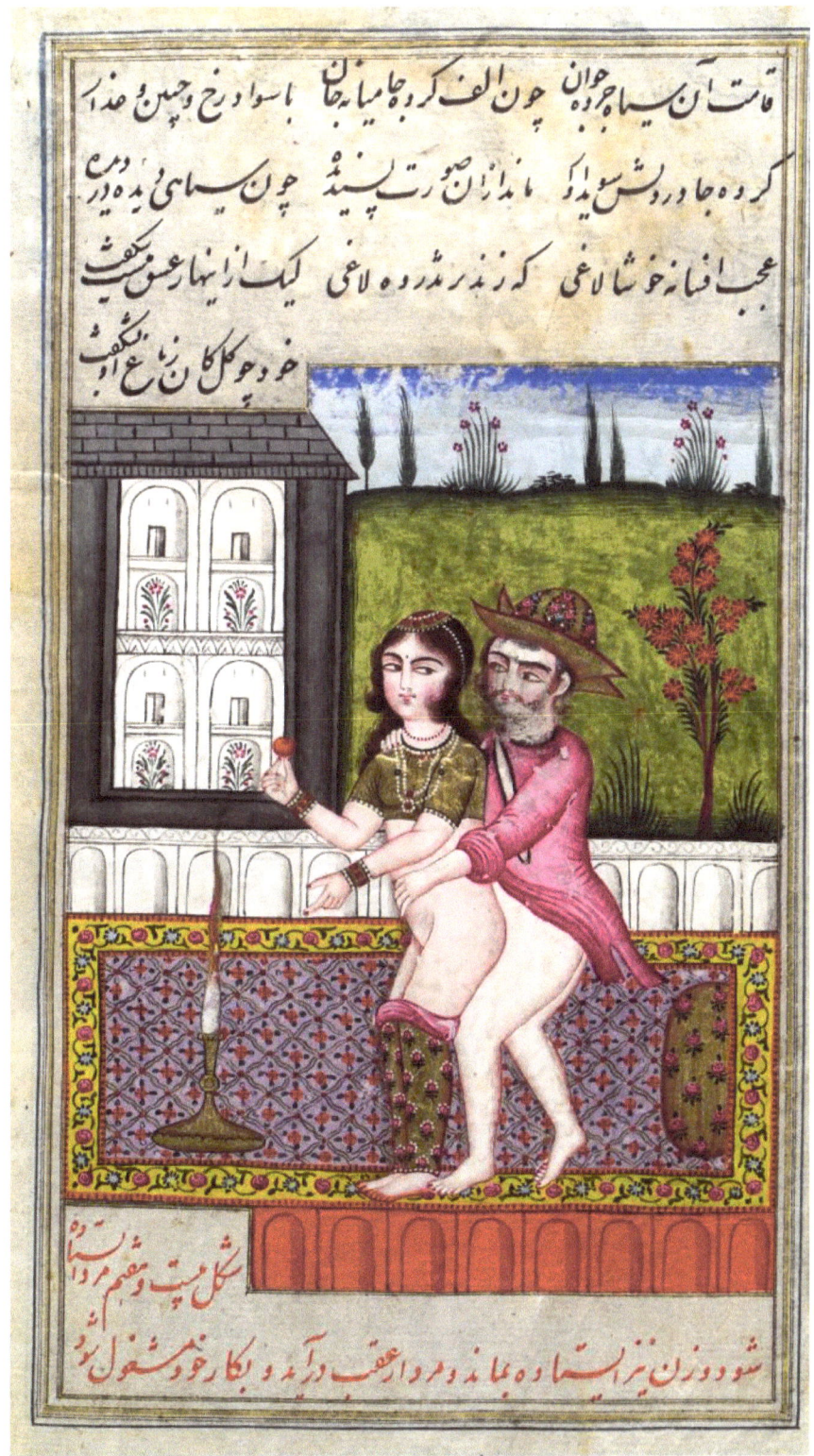

شکل ایست و مقیم مردانه
شود و زن نیز ایستاده بماند و مرد از عقب در آید و بکار خود مشغول شود

خود جرعه بچشان و الا نه جانم از قالب خواهد برآمد و دختران حرفها که میگفت
و اشک از چشمانش جاری بود و نالهٔ جانسوز میکرد و جگر و زار سینه پر در
میکشید غلام بند از خود وا نمود و آلت خود را در دست دختر داد و دختر گ
چون آنرا بدید بیهوش افتاد والت را بوسه زد و بر روی و چشم میمالید غلام که
احوال بدید چون شیر شکاری بر جمله بر آن دختر کرد و بزیر دست پای
خود افکند و پاهایش ببوسید

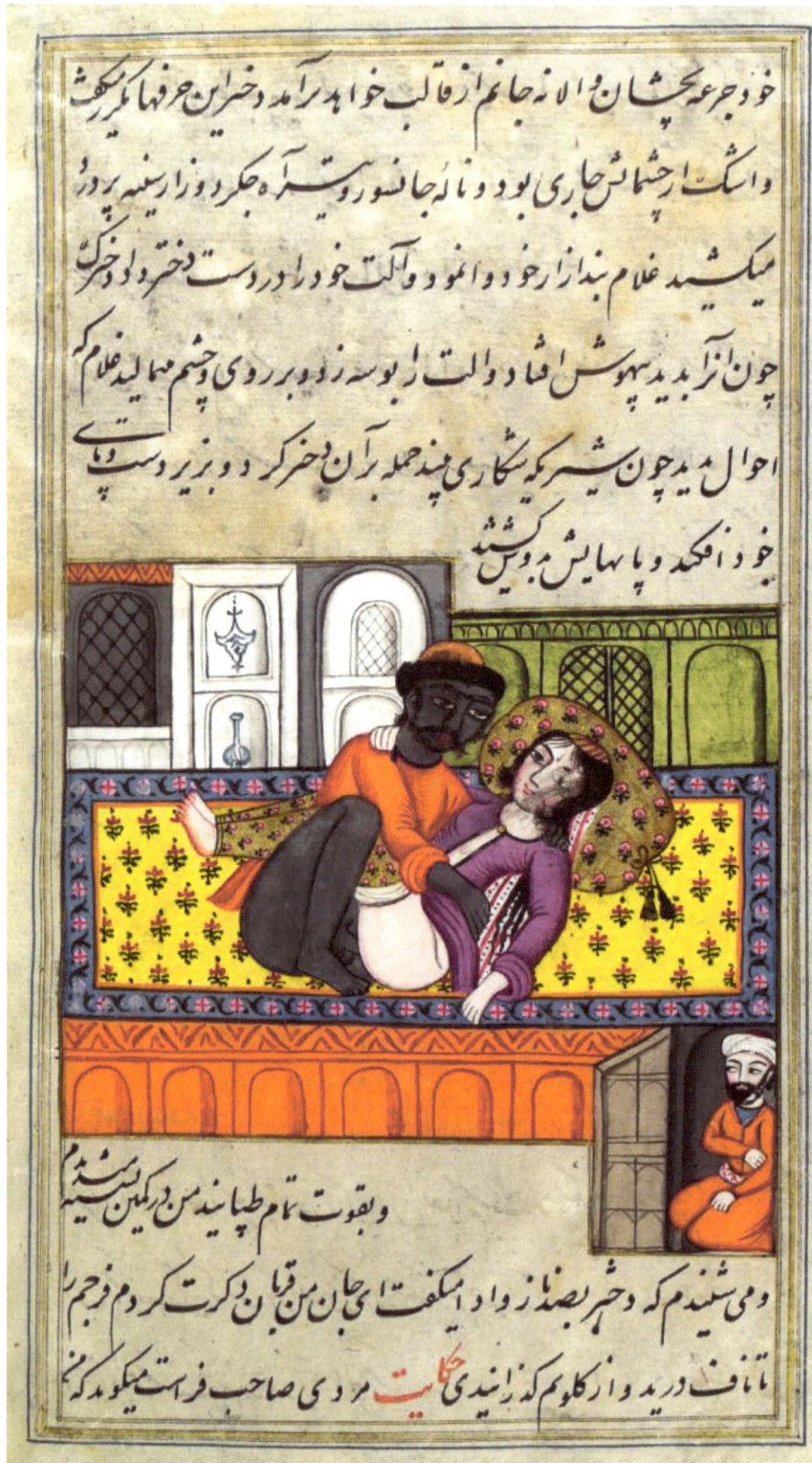

و بقوت تمام طپانید من در کمین کشیدم
و می شنیدم که دختر بصد ناز و ادا میگفت ای جان من قربان کردم و فرجم را
بشکافتی درید و از کلوم که زائیدنی مردی صاحب فرست میکو مد که م **حکایت**

فربه و تازه می‌کند جانرا چار بار یک لاغر تن سند دل ز با کیش قوی بود

ایکه شرح جمال می‌بینی و آنکه باریک پیش تو بنشیند لب گلبرگ و چرب کل با

زانچه گلبرگ در مثل آمد شکم مارا لا و از نکوست تا نخنده فربه کینه درو ست

هم ز باریکیت لطف کم وصف کرد چو موار اهل نظر با و پهلوی چون سخن بنمود

شرح اقسام دلبران بنمود و استان قلم نمود و تمام گفت آغاز کار تا انجام

جُزءِ میانه باشد نه فربه و نه لاغر و در زیر ساق او موی با شد پستان او در از

و سرین و بزرگ و لب و درشت و آواز چون آواز رنگ لب زیرش رنگ پشت

و از شینه تا نافش خطی باریک‌تر از موی با شد سبز و کفشن رقص کردن دوست

هوس باشد و طاقت مجاعت بنا شد و چپ و راست رنگ و در کمجا ورا

و حرکت بسیار کند و جامه سرخ را دوست دارد و بلش همه وقت بر مرد یکانه

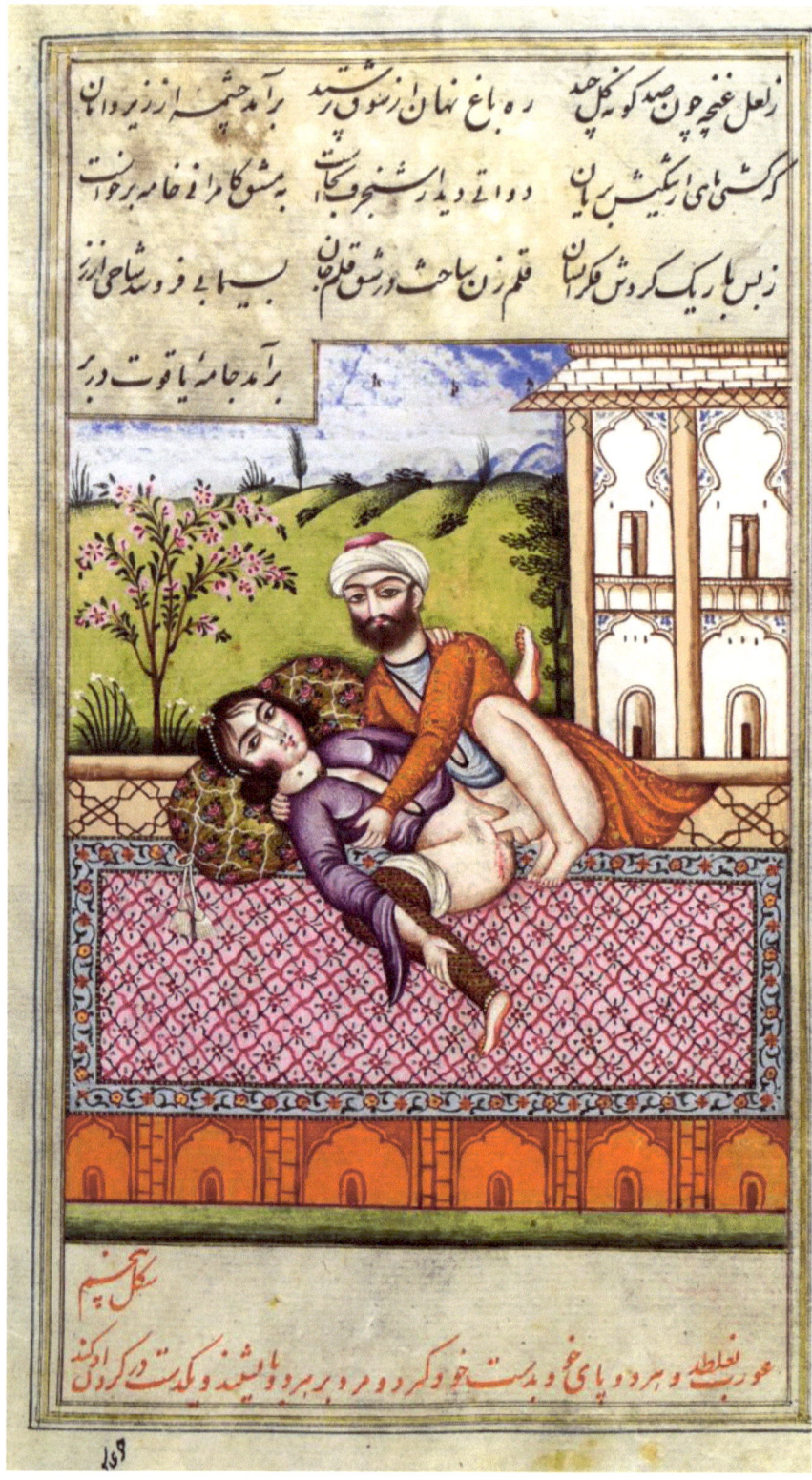

چه بو و از مهر آن فرخنده پی دو لب بر خوان وصل و کله از آن لب کرد او لب بوسه ساز
که بر خوان را نمک باشد با نغمه نهادش پیش آن سرو گل اندام مقفل حقهٔ از نقرهٔ خام
نه خازن ره به سوی حقه ... نه خازن و نه قفل شکسته ... کلیدی حقهٔ یا قوت رساند
کشای قفل و در وی گوهر اندازد

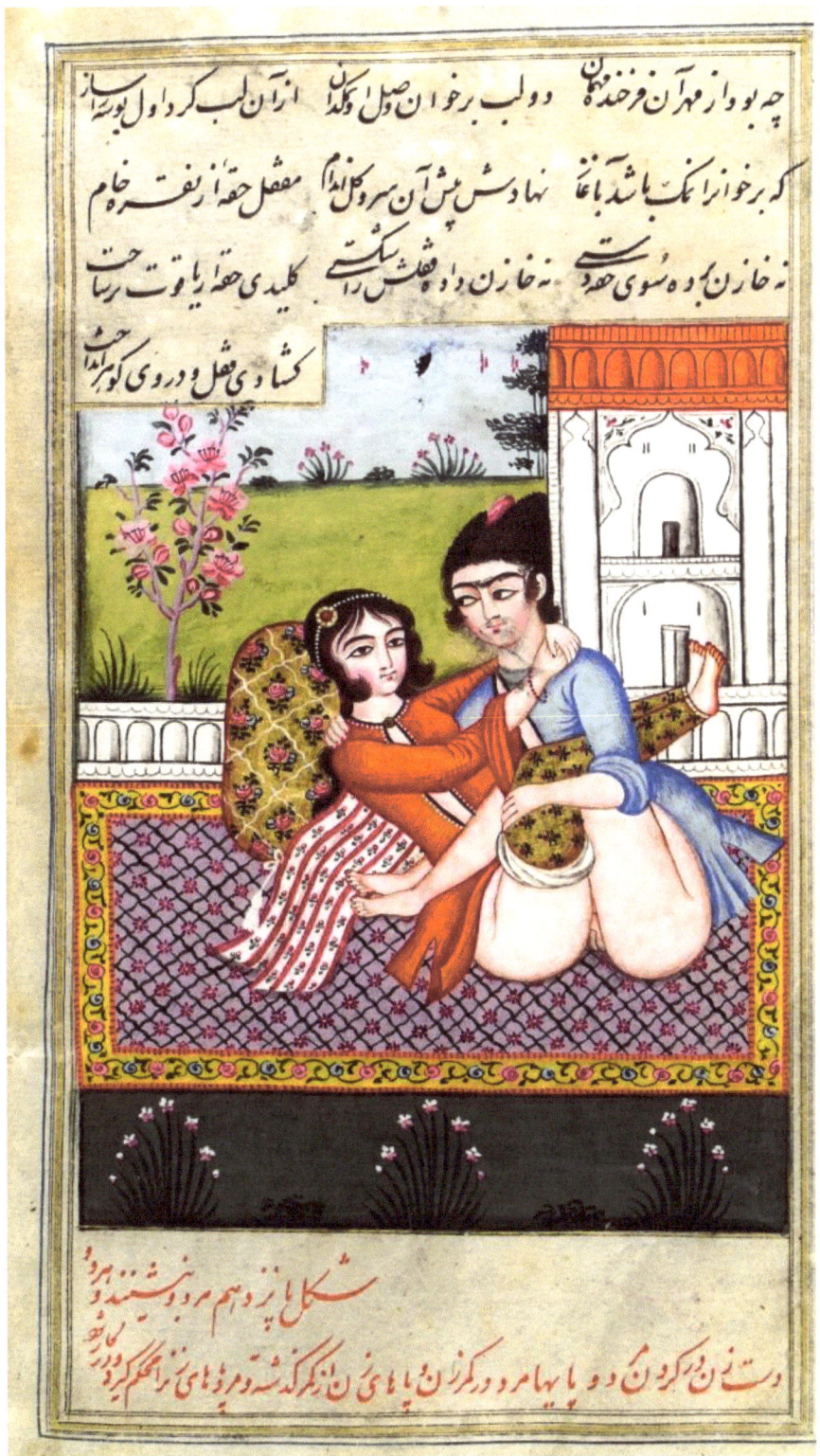

شکل یازدهم مرد و نشسته مرد و
دست زن در گردن زن و پاها مرد و گرد ران پاهای زن از ذکر که نشه و مردهای ... مالش کم کرد وز ...

کردہ پروں پای شلوارش بست کالای خویش در برش زن بیچارہ چوں بت فع فسا
شوا نت و بست خویش کشا بضرورت بکار تن در دا سنگ و ناموس را بکو نہا
ای بسا کس کہ لاف مردی زد دم ز آئینہ نوردی زد ہمچو آنزن بدین آن شد
خویش را زیر حکم دوخنثے

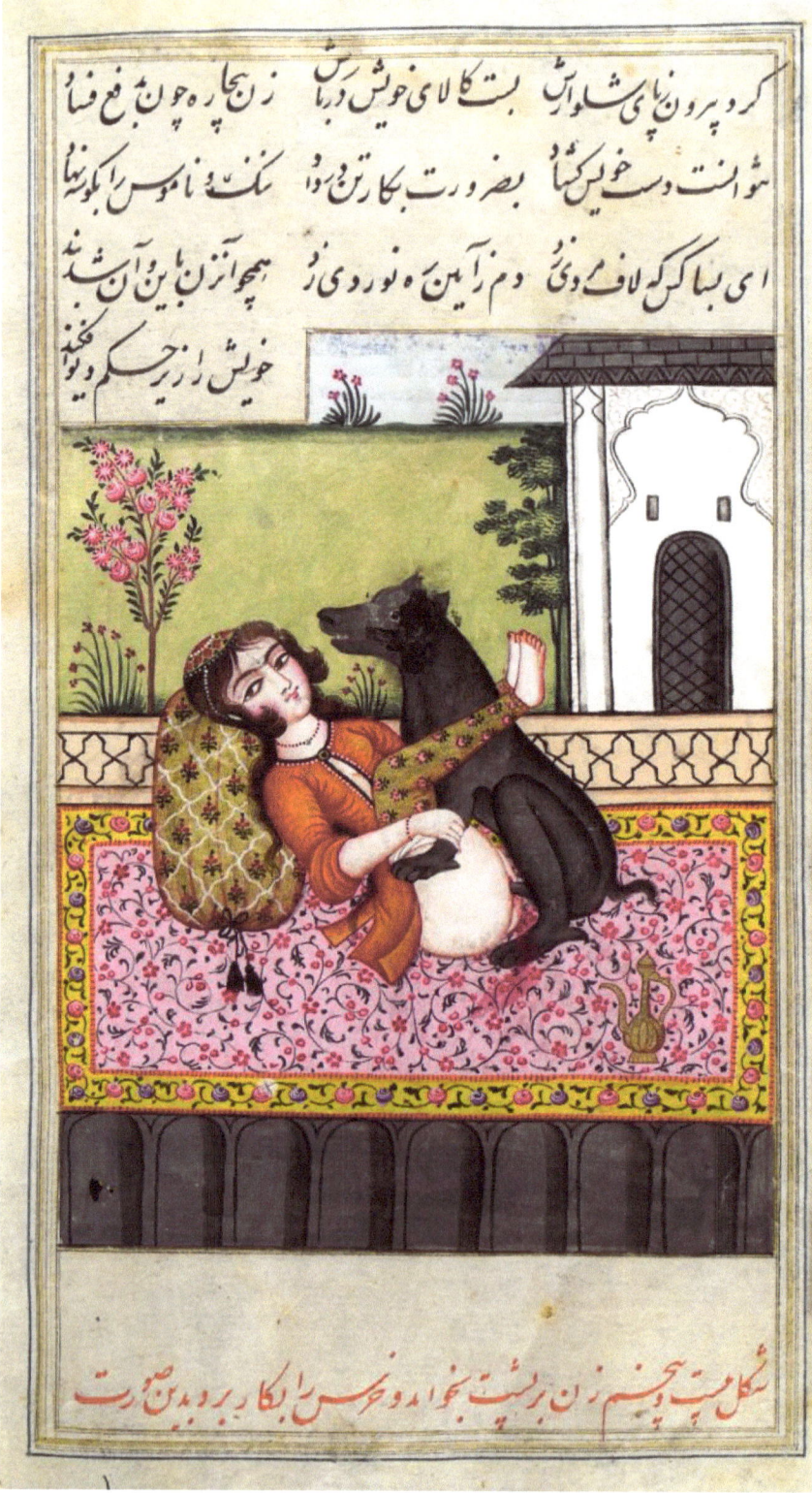

شکل مست و چشم زن بر پشت بخوابد و نحس را بکار برد بدین صورت

زدم و بر روی مالیدم جوان از خواب پدر گردید و چون پدر
مانند چشم زد انگوس کشید و از روی شوق و قوتی فروان طپایند چنان
آمد در دیده روانشد

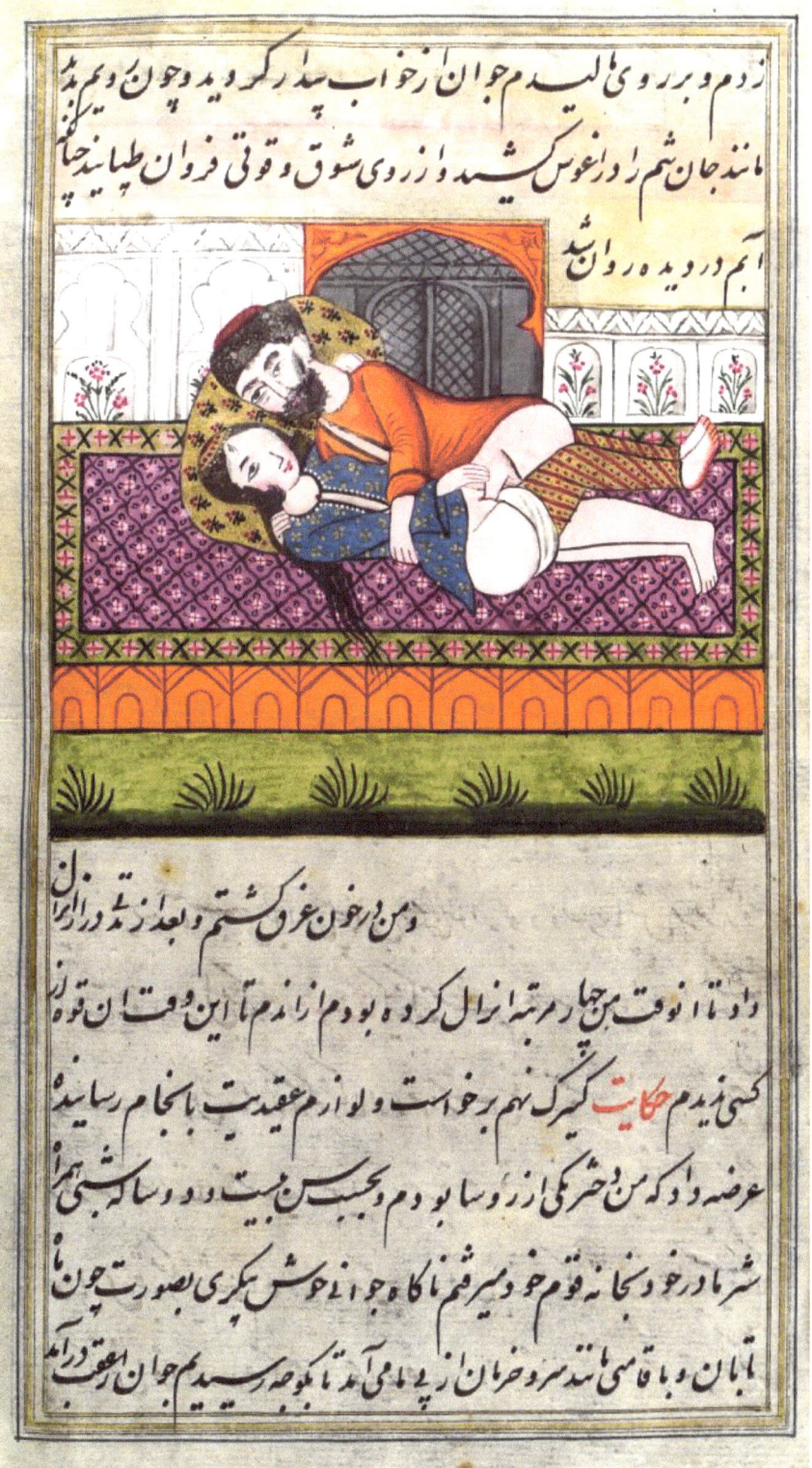

و من بر خون غرق گشتم و بعد از شد در آرام
داد تا آنوقت من چهار مرتبه انزال کرده بودم از دم آن این وقت قوت
کسی زدیم حکایت گرگ نهم برخواست و او را معقیدیت بانجام رسانید
عرضه داد که من دختری کمی از رو سابو دم و حجیب حسن محبت و و سایر کشتی بهما
شهر ماه در خانه وقتم چه در می رفتم ناگاه در خوش پیکری بصورت چون
تابان و با قامتی مانند سرو خرمان از پی مالمی آمد تا که وجه رسیدیم جوان العقوب در آمد

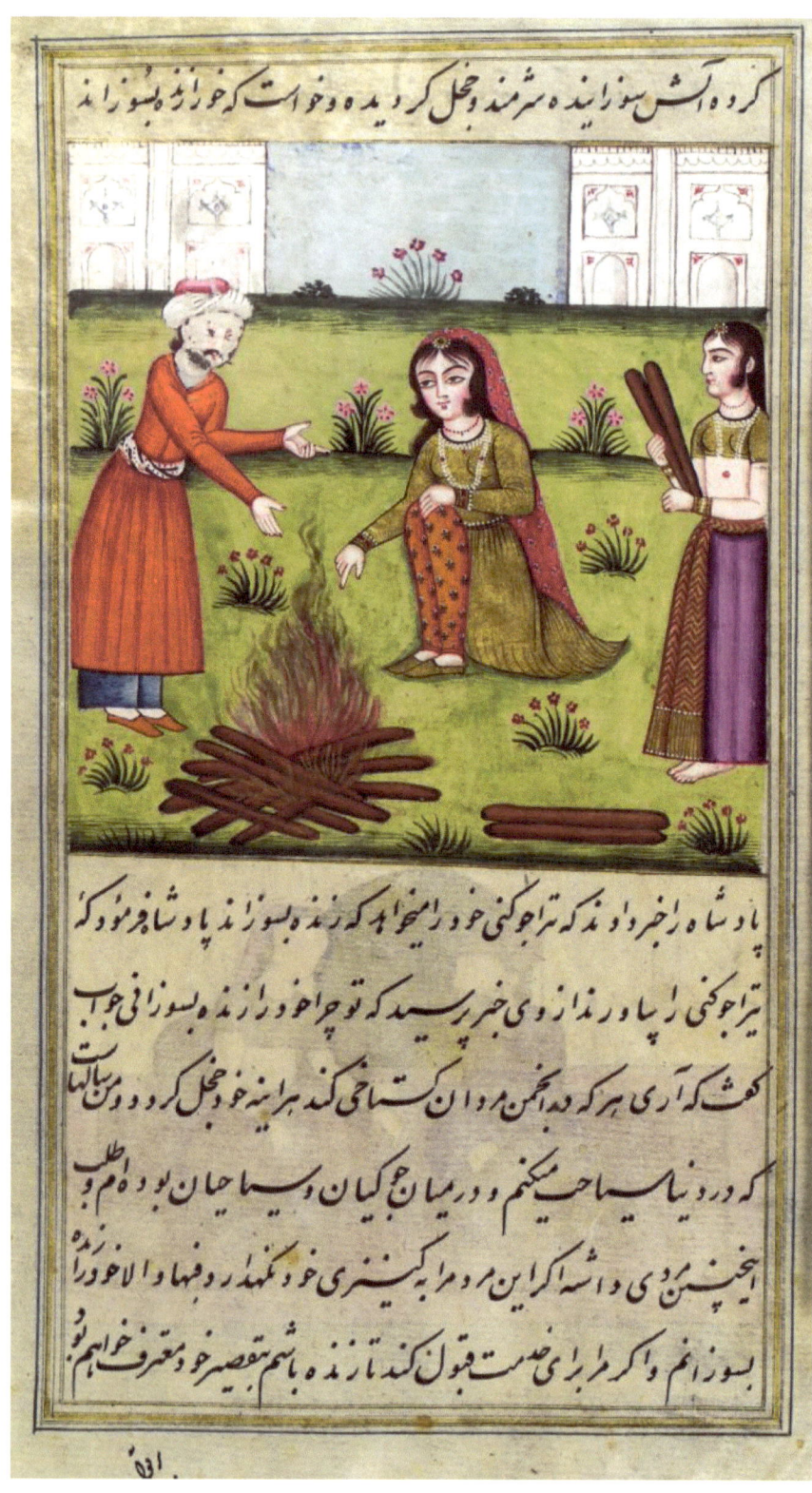

کرده آتش سوزاننده شرمند و خجل کردید و خواست که خود را بسوزاند

پادشاه را خبر دادند که تراجوکنی خود را میخواهد که زنده بسوزاند پادشاه فرمود که تراجوکنی را پاورندا زوی خبر پرسید که تو چرا خود را زنده بسوزانی خواب گفت که آری هر که ده انجمن مردان گستاخی کند هرآینه خود خجل کرده و من بایست کرد و در نیا سیاحت میکنم و در میان جوکیان و سیاحیان بوده ام و طلب این چنین مردی داشته که این مرد مرا یک نیزه خود گُهُدُ رُفها و لا خورده بسوزانم و اگر مرا برای خدمت قبول کند تازنده باشم بقصیر خود معترف خواهم بود

بهر صفحه که منی پیش پا کم دو شاخ تازه گل چیده بهم بهم نشسته چون معشوق و عاشق
زهر از جان دل بهم موش عجب ماهی و مهری چون پوست زحاک گک کریان کریان برده
کهی این بر لب آن بوسه داده کهی آن که میان این کشاده اگر نظاره کنی آنجا که کشتی
زحسرت در رود نفس آب کشنی

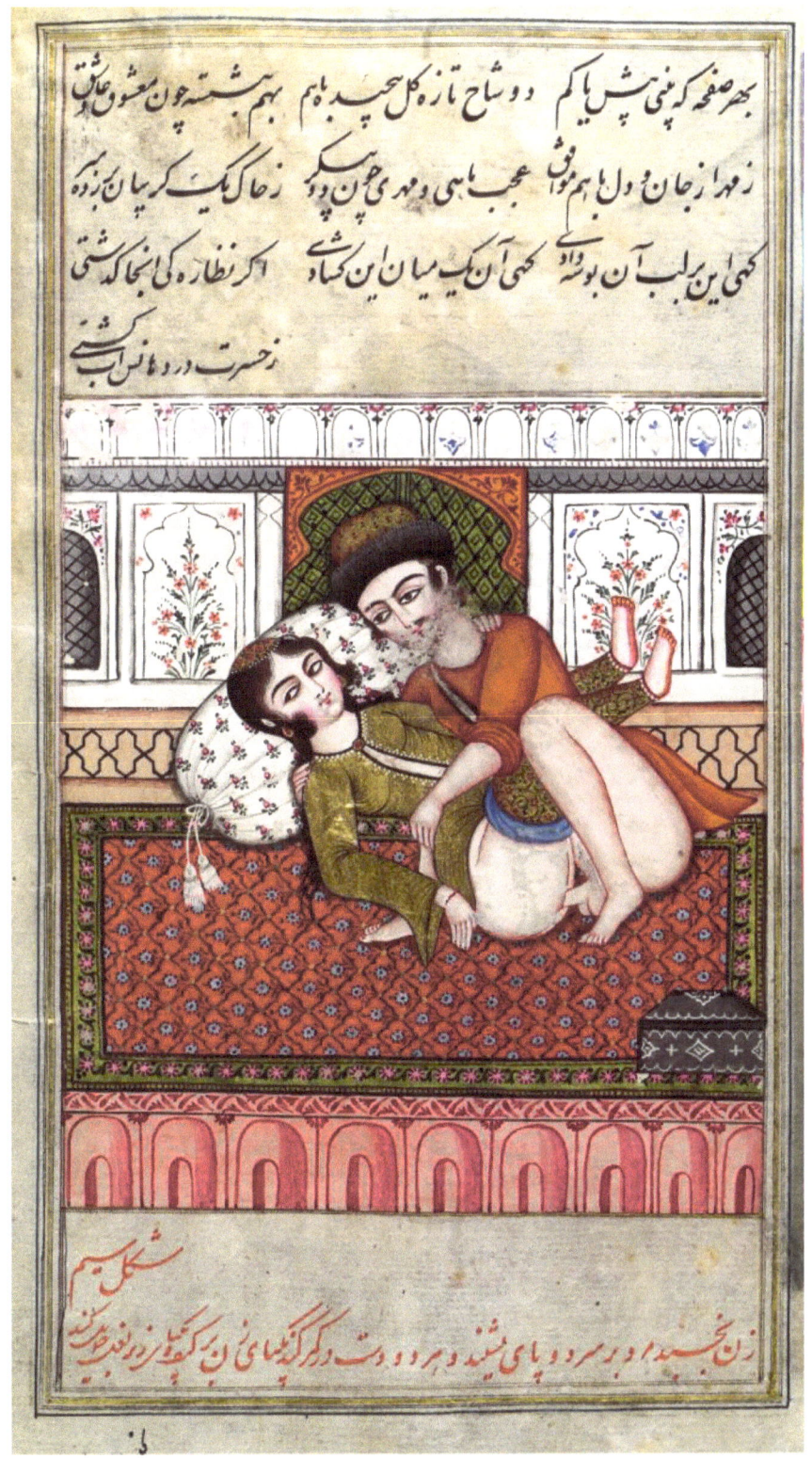

شکل سیم
زن بخسبد و بر مرد و پای مشیند و مرد دست در کیر گشای این بر کیر گذارد و نهضت کند

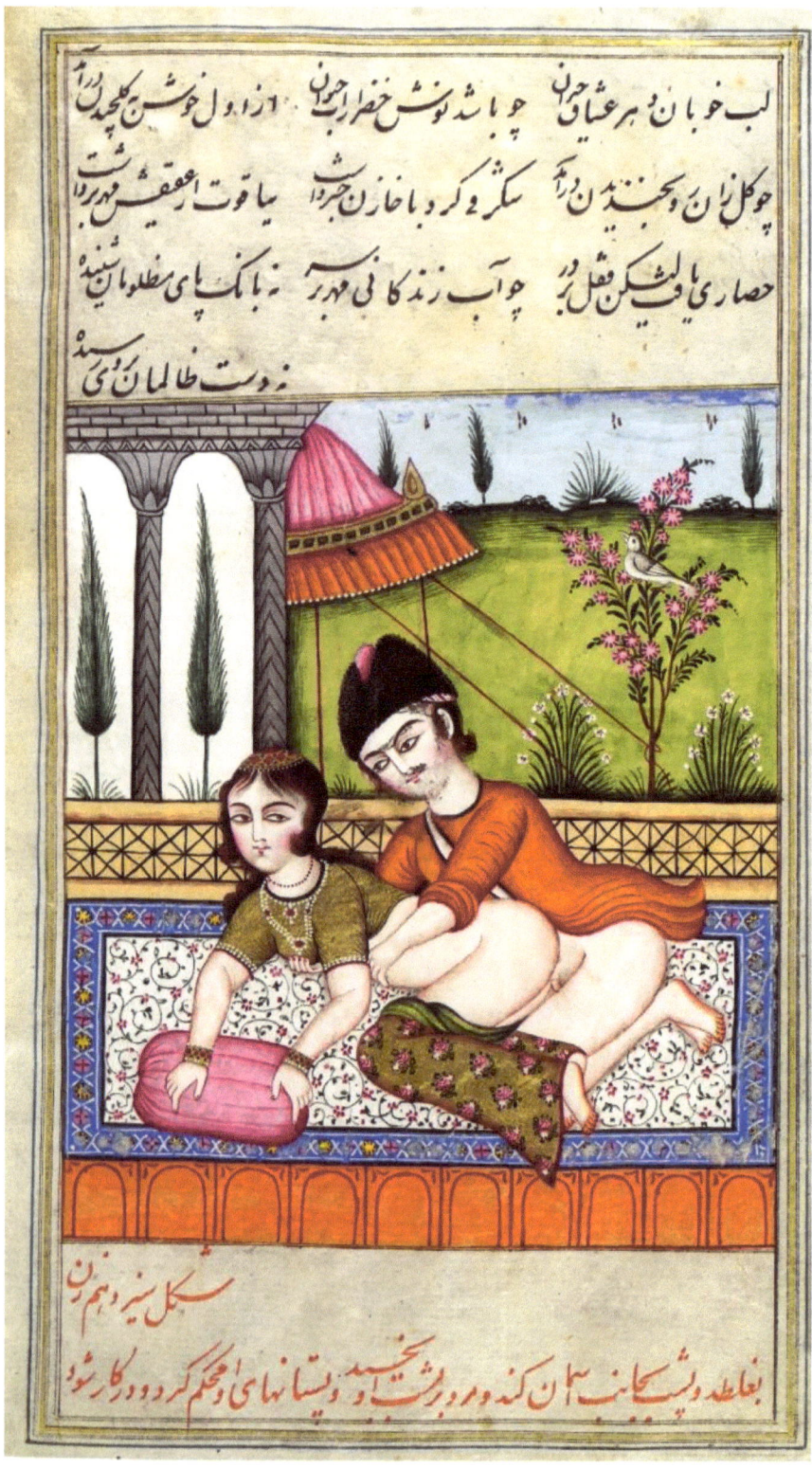

آمده بازار لب به بوس داده بر دست پای بوس وقت آن شد که باز خرم ثنا
سوی گل آورد و کلید را در بر آورد و بار نثارا که خوش آن جان شکر پارا
یافت آن آرزو که در دست کام دل دید و کام جان جست همه شب با بشی خومی
راند در جوی سرکشی خومی

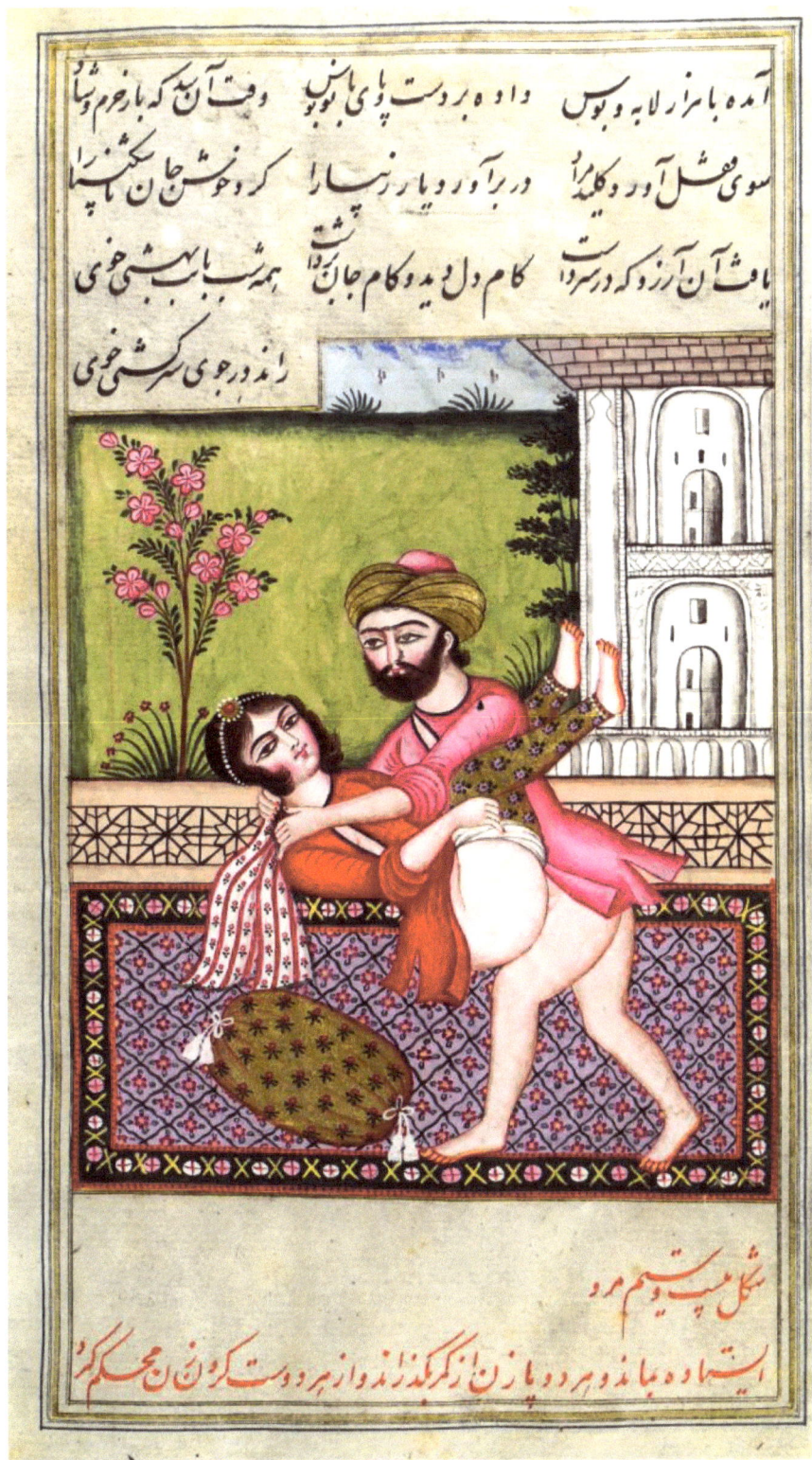

شکل بیست و یکم مرو
ایستاده باید و هر دو پا زن از کمر گرد او زند و از هر دوسه کون آن محکم گیرد

ذكر خود را بجائی فرج مالی میدهد و آیند و دیدم دکر دی دارد در کمال غلظت و سبزی
و درازی بعقد رنیم زرع و سرش مانند سر که به کلان چند ا کف لذت شهوت را
می یافتم روزی بدستور معهود مادر کنار کرفت و قضیب با آب دهن تر نموده کرد
کرد فرجم میدهد و آیند در از ور شهوت بر من غلبه نمود و گفتم اگر بطریقی که جماع میکشید
والانه ازار مرا تصدیع مده کف های زبرین او بکری مرا بوجاع میستوام کفم کرم یا کبرم جاع
ممکن نیست از من سجن با غیرت آمده مرا خوابنده فرو کرد

چنانچه عرق بجبین گشتم و قوت آر
مشاهده نمودم که تا این وقت ماندن آن نیم درجماع هفت مرتبه از نال ا نکاح بر جستن
ازارم خود پوشیدم و عاشق جماع او شدم و بعد هر رو زبا من آن نحو جماع میکرد
حکایت کنیزک ششم بر خواست و رسم عبودیت بجای آورد و عرض کرد که من کنیزک

www.ingramcontent.com/pod-product-compliance
Lightning Source LLC
Chambersburg PA
CBHW040815200526
45159CB00024B/2984